茶風系列

FORMOSA TEA

U0079460

池宗憲◆著

一杯茶的生活哲學。

# 「茶風」宣言

總策劃
**池宗憲**

　　品茶可以是輕鬆平凡事，也可以用心喝出清香和品味。

　　品茶要得好滋味，貴在好茶、好水之外，還要有一顆對茶的好心情，才能凝精聚神細細的由茶的實體抽離出意象；才能穿透茶的種植、製作工序找到滋味與含脈！

　　那麼，深深解構茶的每一細節，便成能茶痴的基石，可惜的是，短缺了一份深入淺出對茶的認識與解析，就少了一份對茶集合天時、地利、人和多元變化的瞭解，就無法深思品茶原來潛藏了婀娜多姿的面貌！

　　「茶文化大系」是以一份尊敬茶的心情所編寫，所籌劃的！係用最淺顯的文字記述茶在多元變動因素中如何脫穎而出？並期待帶給華人品飲藝術的一份清香！茶香飄出的系列有：

　　一、茶史系列。歷史不只是文字的累積，更是今人

回味咀嚼往昔的伊始，本茶史系列先推出「台灣茶街」，正是透過活化歷史、重現台灣茶街要今人重返歷史現場，去吸吮茶香歲月的光華，而來自歷史長河中的「唐代煮茶」、「宋代鬥茶」、「明清文人茶集」等都將陸續登場。

　　二、茶葉系列。一種茶葉一世情，一種茶葉攀附著她身上曲折離奇的身世故事，我們依序將「鐵觀音」、「普洱茶」、「烏龍茶」、「包種茶」、「武夷茶」……等風行華人世界的兩岸名茶予以系統介紹，將為每一種茶寫傳，寫出她們一世傳奇！

　　三、茶與生活系列。將水煮開，置茶入壺，注湯入壺，將茶湯入杯……這一道泡茶程序看似簡單卻蘊涵了如何取水、澆水、置茶的量、沖水的急慢緩急……都在細微中引動著茶香和滋味，已出版的《茶想，想茶》便是透過這一脈絡而勾勒出來泡茶與內心世界構連的關係，亦成為出版茶與生活系列的主軸。

　　四、茶器系列。佳茗必有好器相配，才能相得益彰。中國歷代經典茶器中，不少出自名窯，她們或在宮廷、文人雅士之間流傳把玩，亦成為今人收藏主題。本

4

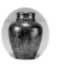

系列將以中國茶器為縱，而以時代分為緯，有系統探究每一時代品茗風格與茶器的一段不解之緣。

　　茶是國飲，茶香飄揚千年，你我在茶裡乾坤中，有沒有找到柔鮮？有沒有喝了口茶而能嗅出她一身風情？且讓本茶文化出版系列，伴你在茶文中看得到茶的香味。

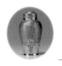

# 體物性　崇幽趣

國立歷史博物館館長
黃光男

　　中國的茶文化淵源荒古，令人無法明白其起源，但以史載飲茶之風，則於漢宣帝時王褒的《僮約》上已有〈烹茶〉、〈武陽買茶〉的記載；到了三國時《韋曜傳》有「孫皓飲群臣酒，或賜茶茗以當酒」，知茶飲之普遍與功用。西晉的恒溫等人在宴會上以茶果待客已成家常便飯；而唐代下自販夫走卒，上至達官顯要，無不飲茶論茶；陸羽的《茶經》應世，洋洋灑灑，包羅萬象，將茶的世界無限擴大！唐宋以降，論者愈夥，著書之說，蔚為中國文化之大觀而影響於日韓，以致全世界！茶原為藥用，性簡樸，可爽神，能醒思，故於「滌煩解渴」之外，品茗更可借以評古今，鑑名畫，論籍釋典，樂至終席，進而達到體物性、尚自然、崇幽趣、養天年的藝術境地。

　　台灣地處亞熱帶，山地高溫多霧，適宜好茶生長，而台灣人生性好茶，喝茶品茶之風，向極普遍，近年來隨著經濟發展，茶藝館到處林立，講趣競妙之餘，收藏

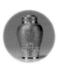

名茶、考究名器之風披靡全台，專研茶藝文化之學者更是雨後春筍，但能於茶世界中寓理遊藝者終然不多！

吾友池宗憲先生性情中人，多才多藝，主掌大成報編輯部有年，生性好茶，除了收藏各代茶具名品外，對茶之鑽研樂此不疲，頃以其二十年來賞茶的心得撰寫《一杯茶的生活哲學》一書，書分兩篇，上篇每篇四、五百字，以散文手法，就茶的精神抒發其對人生的妙悟，進而以茶器之收藏實踐其生活美學之理想，字字珠璣，活潑有味；下篇為其收藏歷代茶具計七十二件，按年編列，配以說明，頗助賞心悅目之功。

在其收藏的茶具名品中上自戰國陶碗，下迄民初宜興紫砂壺，品類多樣，形色俱佳，如南北朝青釉帶托瓷盞、唐定窯白釉口碗、北宋白釉瓜稜式劃花瓷水注、白釉花式帶托瓷盞、白陶八面爐、耀州窯青釉瓷碗、建陽窯窯變盞、明青花煮茗瓷壺、清青花瓷碾槽……等均屬罕品，而其印刷精美，圖文映趣，為茶書闢一新境，賞讀之餘，特抒己見，聊以為介。

# 大宇宙智慧

前台灣省茶業改良場場長
**阮逸明**

從古至今，人們喝茶講究的程度大有差別，「柴、米、油、鹽、醬、醋、茶」，日常生活飲茶解渴罷了！「琴、棋、書、畫、詩、酒、茶」，文人雅士休閒飲茶，將文藝融入茶飲，藉茶溢湧文思，展現藝術才華。

品茗記事，散見文人詩詞，是撥動今人心弦和鳴的基調，是探究古代茶史詠香的源頭。茶詩回味著歷史名茶，歌頌茶人，訴說茶的甘美、醇厚，是騷人墨客對茶的情懷，是古人想茶、茶想的最佳寫照。

愛茗才子宗憲兄，一位具有人文素養，敏銳洞察力的新聞工作者，藝術鑑賞家，曾任自立晚報記者，聯合報記者、主編，大成報執行副總編，現任大成報總編輯。報導作品曾獲曾虛白、吳舜文等新聞大獎。精研茶藝、陶瓷、印石、書畫、玉器等文物，其收藏古玩及獨到品味頗受同道推崇，更難能可貴的，是他超脫「擁物」情結，古玩絕非於「收藏」，他認為世俗的收藏只

停滯於「佔領」，在乎「擁有」，而他將收藏昇華為一種修持，一種境地，與生活結合，他說：「古茶器內涵著古人品茗的用情、用心，時空相隔，千年再見，古茶器，豈能只是癡茶族陌生的相逢？」

　　他體認茶不只是解渴而已，而是充滿大宇宙智慧及禪機，是上天賜與人們最富生機的恩典。《一杯茶的生活哲學》因而誕生，十年、百年乃至千年，仍留下今人飲茶、愛茗的風尚及社會形態，猶如今人詠頌唐宋茶詩，意會唐人、宋人的「茶世界」。

# 茶與生活的體悟 <span>陸羽茶藝中心與無我茶舍創辦人</span>
## 蔡榮章

　　《一杯茶的生活哲學》乍看像是一本藉茶發揮的生活小品，細看才知道作者乃知茶之士，懂茶、泡茶、飲茶，不是不懂茶愛喝茶，也不是愛談茶不喝茶，也不是愛喝茶不泡茶。這有什麼關係呢？前者寫出來的人生有茶境，不辱《一杯茶的生活哲學》書名，後者寫出來的，於茶已不對味，自然引不起讀者對他的人生起共鳴。再說，後者會誤導許多喝茶的知識與觀念，更是茶人們痛心疾首之事。

　　池宗憲兄對茶有深度的體認，從求學時代即開始泡茶、喝茶、收茶器，等到他有了自己可以自由運作的住家後，就刻不容緩地規劃成頗「專業」的茶道空間。從住家的設計與佈置上我們不難體會到池先生的人生理念與生活態度。經年累月地堆積與推陳出新，茶屋味更濃、意更醇，將其「翻譯」成書原本就是記者、報界人士的職責，我們樂見他將茶道園地在《一杯茶的生活哲學》出版。

　　「器物」是一項文化、一種生活態度具體的表現，我們要理解池先生的生活觀，除了讀他的文字敘述，還可以從他收藏的茶器得到佐證。《一杯茶的生活哲學》一書收錄了近百件作者珍藏的茶器，即使從器物的觀賞上，也是一大饗宴。池先生在文中不只一次提到他對於這些古物、收藏品的態度以及使用她們，與之一起喝茶的情形。這是有「能力」的收藏家，玩得起的收藏家，不只是深鎖保險箱，手邊只留一本賬冊的人。作者將文字與器物並陳，直截了當地顯現了他的生活態度，我們讀他書的人，也獲得了買一送一的優惠。

# 目　次

# 交融與對抗

茶是醒的人生泉源,食罷一覺醒,

起來兩甌茶,這便是清醒。

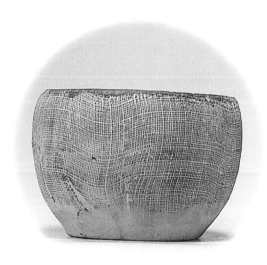

**布紋黑陶碗**
戰國(403-221BC)
高:66mm
口徑:84mm

16

寒夜客來茶當酒。以茶代酒表示一種謙讓，一種中國式的社交客套。不想讓客友喝酒，卻又怕失禮下的權宜之計。因此茶等於酒的禮數就派上場了。

## 無人計較的寬容

這也是品飲茶的器皿中，明明是過去的酒杯，硬說是茶杯，也無人計較的寬容吧！尤其是喜歡收藏民初、清末的民窯杯，拿來古物今用者。他們常發生以酒杯當茶杯，甚至連博物館展覽說明用途，都將兩者搞混了。但卻未見有人出面檢舉？我想這是品茗者心中的寬容吧？

古陶瓷當成裝盛容器時，本有了茶、酒共用的相容地帶。六朝的羽觴杯，唐宋的盞托，都是杯的原創形制，當時稱酒杯，也可當茶器。從出土的壁畫中的考古，我看到他們的差異。

## 做人的清明與混濁

　　小瓷杯、宜興杯、民間青花瓷杯……各式各樣或酒杯或茶杯，應有盡有。我看到使用者常按自己「慣例」做了功能分野：於是酒杯茶杯竟成雙胞胎。凡杯小如核桃者均以「茶杯」視之。這讓我想起做人的清明或混濁，以杯為鑑，實在很難分真假。但本質真實卻不容輕忽。

　　我想：酒可痛飲狂歌、笑傲世俗，突出矛盾；茶，是醒的人生泉源，食罷一覺醒，起來兩甌茶，行讀一卷書，這便是清醒。儘管酒或茶的杯具用來可相容，我內心卻分明酒、茶原本的斷裂，以及醒的人生和醉人生的對抗。

# 茶 樂 生 輝

鐵觀音山頭氣昂，最合宜琵琶的音符；

鬆透的古琴是陳年普洱的「老伴」。

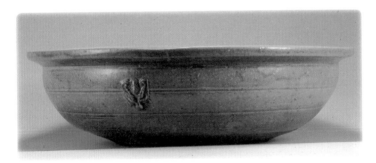

**青釉貼花洗**
晉(265-420AD)
高：97mm
口徑：84mm
底徑：153mm

19

茶境和音樂互生光輝。

茶和音樂可以對話。

龍井茶淡雅，高山茶氣昂，鐵觀音岩韻，普洱茶老陳。

## 品嚐清穆古雅

不同茶種，可以分別調配二胡、揚琴、琵琶、古琴不同樂器和曲目，來建構音樂引發的魅力。

古時文人要會四藝：琴、棋、書、畫。更要會進一步演出：焚香、點茶、掛畫、插花的生活藝術，才構得上是精緻的文人。時空變換下，今人也可以古文人的情懷，來享受一場用茶和音樂的對位，來品嚐清穆古雅的一場情趣美學。

我曾演出以茶人身分和國樂團合作的外國秀（到法國演出）；我也曾在家中拿巴哈無伴奏六個版本和六種陳年老茶交配，我也看到一套用輕音樂襯底的茶之組曲。

## 保持茶的極境

音樂專家說，鐵觀音山頭氣昂，最合宜琵琶的音符；鬆透的古琴是陳年普洱的「老伴」。

茶和音樂可以對話，但求知音不易呀！不懂茶者配樂曲是「硬上弓」，不賞樂者喝茶只是拿曲子當襯底，若此，還不如保持茶的極境——靜。

靜，才使人在和寂品茶中找到清幽。行走江湖時少說話或不說話的靜，更能制住長篇大論的「動」！

# 盡吐雜味得妙境

出土茶器原本失去的光澤器表和釉光，

也會因使用後盡吐雜味，再發舊時器表清明。

**青釉褐斑碗**
晉(265-420AD)
高：44mm
口徑：122mm
底徑：46mm

　　唐朝用過的茶具、宋朝人品過的盞器，今人再拿來用是思古幽情？

## 古物今用活見證

　　過去只見於文字記載的唐、宋茶具，如今隨著大量出土實物現身，現代人可以親睹歷代茶具的真面目。如果能用心，用現代手法處理出土茶器，經過清潔的茶器，可以再領風騷，更是古物今用的活見證！我自己常為出土茶器解剖、洗澡，然後用來成為日常茶器。

　　宋代建陽窯茶盞出土數量最多，經由清洗，使用最為方便；宋代影青、青白瓷的茶盞出土量也不少。不過「土咬」太重，青白瓷又近脫胎很薄，稍有撞碰易碎，不宜使用。

　　元、明時期的龍泉青瓷窯系的茶器，則因陶瓷燒結厚度結實，以及施釉有厚度，出土後再用比率最高。

## 出土茶器回春

　　我提供一些實戰守則，教你如何使出土茶器回春。

　　出土茶具使用前，要先行「吐土」動作。方法：先以溫水浸泡一天，再放置日光下曝曬，每日換水，如此連續二周以上。

　　想要拿來使用，還得「消毒」：將出土茶器先放置茶桌旁，以廢茶水浸泡，以茶吸土氣最實用。直到完全無味，出土茶器全活過來了。

　　出土茶具，遇有土沁者，不宜貿然使用；反之歷經「吐土」，浸泡之功，勢可安全使用。出土茶器原本失去的光澤器表和釉光，也會因使用後盡吐「雜味」，再發舊時器表清明。我看著越窯青瓷葵口茶碗就進入盧仝「七碗吃不得也，兩腋習習可清風生」的妙境了。

# 小隱於室

古時文人選竹下烹煮品茗，以求高風亮節，

都市叢林的人則小隱於室，細吟品茗。

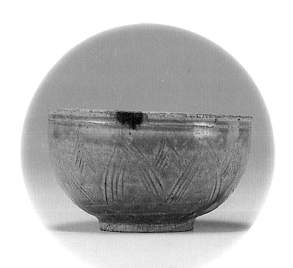

**青釉蓮瓣紋褐斑碗**
南北朝(386-589AD)
高：43mm
口徑：84mm

品茗要有好環境，才能品好滋味。

日人茶道，以茶庵爲主體。佈置的典雅，有掛畫、插花，加上一道道嚴謹儀式，使觀者未飲到茶，就已與物境相融了！

## 造境用心令人服

我參加中日茶道交流會，看到一件煮水的陶爐身後一條佈滿花草，白石綿延而行的電線。主辦者說：這長線是活泉源，兩岸花木扶疏，砌石堆岸的造境用心令人佩服。

古代，中國也有爲辦茶會、茶宴命名的物境：茗舍、茶屋、茶房、茶軒、茶亭、茶寮。

茶室名有不同，目標從一，著意拉近人感染茶的精神與氣氛。我在陝西扶風法門寺前參加茶會，背景是古塔，前景卻是現代木板釘出的演出舞台，這是反諷茶境不雅的典型。

## 簡約茶器生趣橫生

現代人如何築茶室？公寓客廳，頂多放在和室，設下幾張榻榻米，放上壺具，亦稱「茶室」。燒水用瓦斯爐、茶器用不鏽鋼營造的幽境，早已被冷冰器皿破壞無留了。

茶客如何靜心歸於自然，在現代品茗中找到自我茶室？

我認為，家中桌子便是茶舍、茶室、茶寮的縮影。

條件是：潔靜的桌面，鋪上一條乾淨的布。簡約茶器：一壺、二杯，加上一束碗花，自然、生趣橫生。

古時文人選竹下烹煮品茗，以求高風亮節。都市叢林的人則小隱於室，細吟品茗，三五議論茶境文化的意蘊，這我心中皎然物境，也是現代人心中的品茗物境。

# 不對味思勻稱

焚好香可清人心神，悅人性靈，

保有這種心境，茶香若幽蘭浸入我身。

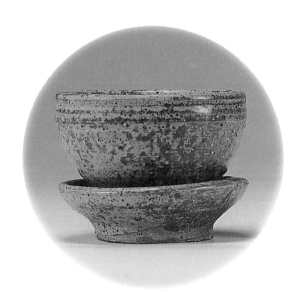

**青釉帶托瓷盞**
南北朝(386-589AD)
高：63mm
口徑：83mm

品茗想眞味，茶境潔靜才得眞香！

品茗、磕瓜子，配蜜餞敗壞茶香茶境，卻是時下流行的「茶藝」。

## 品茗焚香的氣氛

焚香，是否干涉了茶香？主張焚香者說，香益茶。詩人陸遊的茶詩出現了品茗焚香的氣氛：

「奇香炷罷云生岫，瑞茗分成乳泛杯。」
「茶煙凝細乳，香岫起微雲。」
「香暖翻心字，茶凝出章書。」

對我而言，燒香「配」茶是不好的經驗，泡著高山茶，點著已溼冷的環香，不但盡去茶香之美，還令人聞到想嗆鼻！好友贈奇楠，初不解、不敢使用，一回等燒開水，先置少許奇楠在漢代博山爐內。點燃後只見煙——幽幽。香——渺渺。

## 悅人性靈幽蘭入身

焚好香可清人心神，悅人性靈，保有這種心境，茶香若幽蘭浸入我身。

原本以為相剋與對立：茶香的不和，卻能在對稱協和下產生勻稱愉人快活，也更能將我的心煩氣躁平和。更能思索周遭何事不對位？不協調中如何有解決之道！

# 杯情交集

茶杯的使用，牽連了品茗心境，

若沒有好茶情，難令茶生光輝。

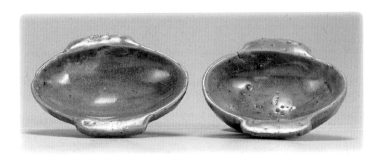

**青瓷羽觴杯**
南北朝(386-589AD)
高：29mm
口徑：79mm

　　喝茶用大杯，止渴消暑，好過癮！品茗用小杯，杯面香，杯底香，香香入鼻，入口，好品味！品茗用杯，當隨著泡的茶種不同而有變化，可收茶趣，若飲清香烏龍茶，使用陶杯，不宜取，茶香、茶湯賞趣頓失；若飲陳年重火茶，杯宜重樸拙趣味，更能彰顯陳茶趣味！人間事亦若是：宜杯宜茶，最上乘。白費心機、顛倒是非，適得其反。

## 茶情生光輝

　　事實上，茶杯的使用，還牽連了品茗心境。若只忙論茶價，沒有好茶情，再好的「若琛」杯，也難令茶生光輝。若同好相聚、由杯到茶，盡是話題，故愛茶深者所用的盛器，決不會馬虎！

　　市售一種「變色龍」杯！遇熱龍紋由黑轉紅。溫度退了又回原色。品茗時看起來有趣味，也彰顯了一件茶器的多種面相。

　　新陶藝家開發手繪青瓷杯，重視繪工、重視釉光，

企圖藉由溫潤的杯，精緻的畫工，來提升品茗層次！然，我不以為然，我認為他自己應投入喝茶行動，才知器者何者最宜。

## 品茗用杯掌握茶情

同樣地，有人拿酒杯當茶杯，反正一樣是「杯」？果其如此？杯宜巧，喝酒品茗另番情，用杯自不同。人間的愛也一樣，情人放錯位置，不對味的戀愛不見清香已看杯底，不值。品茗用杯，你掌握了那份情？

# 不「滿」名利

多一把壺不嫌多，少一把壺心裡難受。

所以人在追逐名要多高才算「到位」？

追求利益之際要多少才夠？

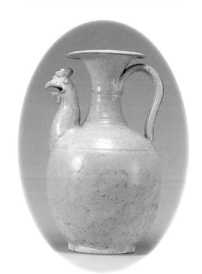

**白釉雞首水注**
北宋(960-1127AD)
高：210mm
口徑：91mm
底徑：77mm

喝茶喝到了可以自己做壺的人不多，想必見把新壺，就起動念，就想買來成爲擁有者，大有人在！

問題是，壺愈買愈多，是買來看的？還是要用的？這是貪念引燃的。

## 幾把壺才夠用？

若放置視壺爲工藝美術，擺著不用看也爽，那多買些也無妨，要是爲了泡茶，幾把壺才夠用呢？

泡烏龍茶的壺，不宜再泡普洱！泡鐵觀音茶的壺就不好再用來泡文山種仔……

這是促成茶人買茶的原意，當然也有人買茶壺是雅興，是收藏，更視爲藝術品的投資！

只是，當壺愈買愈多，使用率愈來愈低。面對這群心愛的「七十二院」，不知何時才輪到用壺時，再後悔買了太多就來不及了。

## 兩把壺夠了

通常買壺看品茶者的茶路，烘焙茶的火程度有輕與重，因養壺和焙茶的茶路來看：兩把壺夠了。

多一把壺不嫌多，少一把壺心裡難受。所以人在追逐名要多高才算「到位」？追求利益之際要多少才夠？買壺時給我警惕！

# 雅茶‧邂逅山水

品茶用碗，在清雅茶湯中，

茶給人的寧靜和明淨，正在我心田出現。

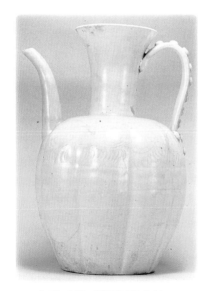

**白釉瓜棱式劃花瓷水注**
北宋(960-1127AD)
高：238mm
口徑：82mm

茶碗秉賦著歷史的光環。自唐、宋以來，一直扮演中國文人品茗的重要角色，透由觀察茶碗上的茶末大小，就可分出注水泡茶者的功夫高低，可真觀茶細微！

## 出土茶碗懷舊心

而今，日本茶道的國寶天目茶碗，便是傳承了中國唐宋遺風，甚而擴大成為「國粹」。

大陸出土茶碗或茶盞量增加，往昔只見博物館的名器，現今流落街頭骨董販手上，我用懷舊的心，買建陽茶碗回家。

用茶品茗須注意：碗口大，易散熱；遇到半發酵茶，係靠壺逼，才得真味者，用此具品茗並不宜。

## 清雅茶湯寧靜明淨

最宜用茶碗的茶類是：綠茶或白茶。一種講究鮮綠採摘的嫩葉，以品茶湯為主特質的茶，使用茶碗可以讓

茶不易變酸。更有賞茶悅目之功。隨意丟下幾片獅峰龍井，看著他們飛舞倩影在每毫盞杯場景中，你可別忘了，這是一幕清明生活景像裡的一幅奪來翠峰山妙景。

品茶用碗，在清雅茶湯中，茶給人的寧靜和明淨正在我心田出現：一幅宋代茶碗邂逅綠芽旗鎗的山水畫！

# 慾望橫流

名壺，也有謊言，

藏壺隱藏橫流的慾望。

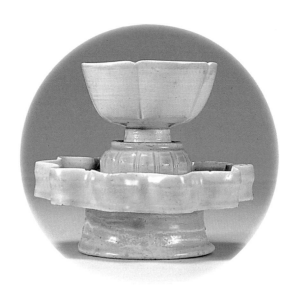

**白釉花式帶托瓷盞**
北宋(960-1127AD)
高：110mm
口徑：78mm

　　名牌出名了，價翻數倍，穿戴擁有身價，也做為宣誓的圖騰，「名家壺」滿足了台灣迷信名牌的慾望。名家壺在台傳奇式登場。

## 名家，壺迷偶像

　　顧景舟、朱可心、蔣蓉……這一連串宜興陶工大名，在台灣的大陸政策未開放之際已成為壺迷心目中的偶像；自此之後的江蘇省宜興紫砂壺廠，便接二連三的產生諸多製壺「名家」。

　　搞壺要一套出書打頭陣，將平凡村婦封后；將商品目錄當藝術畫。藉由「壺集」專刊推薦，能躋身壺界「名家」之林的陶工，所做之壺身價不凡。

　　過去，他們只能在量產壺蓋一角蓋上小印的格局。如今，放大在壺底斗大的印章，款識，便成為「名家」之林，更成為台灣收壺者追逐的名器。

## 名壺，橫流慾望

　　於是台灣壺迷眼見愈來愈多的「名壺」上市，壺價節節高升、有能力購藏者日衆，宜興「名家壺」風，只可惜他們之名都只是「台獨」：在台灣獨立宣誓加冕封王。

　　名家壺裡，講究練泥、製工。有的是沿襲清代壺型，有的新一代壺家的創意，也具觀賞價值，有人收名家壺是用來等待增值性，那就枉費心機，「名家」之名認定都有問題，何況每一名家出了一款壺，賣時說只有一把，一千人向他買，都得到同樣的話。

　　名壺，也有謊言，藏壺隱藏橫流的慾望。

# 擁珍奇·平常心

只要大膽泡茶，小心用壺，

古壺泡茶更生茶趣，兼養得一份平常心。

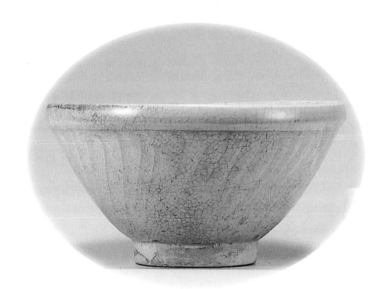

**青白釉劃花瓷碗**
北宋(960-1127AD)
高：97mm
口徑：181mm

　　古壺。在文物定義應超過百年才算「古」，它帶著歲月的光環，受到典藏者的垂愛，更是泡茶族難得親澤的珍寶物。

　　那麼，有機會手持古壺泡壺茶不人生一大樂事；但有幾人能有如此好運道？

## 古壺，老茶天賜佳配

　　我運道好，有幸用「曼生」壺泡四十年前文山老包種，古壺、老茶天賜佳配，可是一旁茶友卻眼有難色問：不怕損傷古壺？我說：心裡不用怦怦然，一樣視它為平常壺，用「平常心」。結果古壺泡出老茶曾有的青春光華。

　　古壺，經茶葉滋養而成「壺光」看似若凝脂白玉光、溫暖可人；但長時間不用，壺本身會有風化現象，反映在壺體就會比較脆弱。要泡茶前，應用溫水讓古壺「暖身」，若用開水直沖，冷縮熱脹，壺體易出現裂痕，這也是常人不敢用之處。

古壺泡茶果真比較好喝？一把好的古壺重練泥、塑燒。也是細琢而成，壺蓋、水牆、扣水等均有獨到之處，本身傳導熱度高、易發茶；但也有些古壺塑燒溫度不高，泡半發酵茶，不見得頂好。

## 大膽泡茶，小心用壺

台灣擁古壺自重者甚眾，但他們藏壺只停留在「欣賞」；看「買價」卻不敢使用。

我告訴這類壺家：其實只要大膽泡茶，小心用壺。古壺泡茶更生茶趣，兼養得一份平常心，你擁有的才是「珍奇古壺」。

# 貪得，失德

我手上有多把早期壺，用久了有了感情，

現已養得一身亮潔，用來泡茶確實好用。

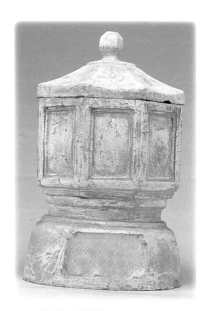

**白陶八面爐**
北宋(960-1127AD)
高：214mm 口徑：139mm 底徑：142mm

　　早期，是一種抽象名詞，亦是一種概念，台灣哈壺族，卻在「早期」宜興壺的迷霧中失去方向。

　　其實，「早期」宜興壺，指的時間在七○年代由中國宜興出廠的外銷壺，當時每把壺價位在新台幣三百元以內，買壺者只當她是實用品，我在香港國貨館看到這批貨就像台灣雜貨店的碗盤一樣標著價出賣。

## 小鴨變鳳凰最佳女主角

　　如今這群小鴨變鳳凰。竟成為另類藏壺的最佳女主角。

　　嚴格來看，早期壺的時間算起來不怎麼「早」；但她們的土質，做工都保有宜興傳統工藝味，不走花俏路線風格，加上價位不高，已帶動一批「死忠」早期壺的擁護者。

　　早期壺的八杯、六杯、四杯的「泡缶」的擁護者。最愛朱泥勝紫砂。早期宜興壺保有紫砂本色，如今，是

台灣藏族的新歡。「早期壺」成為紫砂壺名器，有沒有
道理？

## 愛茶者十德

我手上有多把早期壺，用久了有了感情，當年三百
元買「荊溪紫砂」，現已養得一身亮潔用來泡茶確實好
用。對我而言，壺早不早期已不重要！只是擔憂愛茶者
應具茶的十德：

以茶散悶氣；以茶驅睡氣；
以茶養生氣；以茶除病氣；
以茶利禮仁；以茶表敬意；
以茶嘗滋味；以茶養身體；
以茶可雅心；以茶可行道。
茶人卻因貪得早期壺，盡失「十德」。

# 不如憨呆

故作奇巧，不如憨呆？

人浮於世，學學石壺的老實不易？

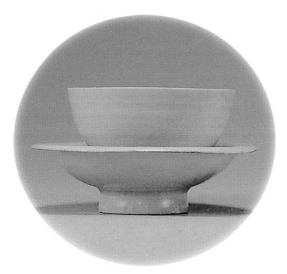

**湖田窯青白瓷茶盞**
北宋(960-1127AD)
高：55mm
口徑：75mm
底徑：39mm

頑石點頭，將硬石化成茶壺，是台灣茶界盛事，是繼紫砂壺後，在壺界的一支「異軍」。

台灣石壺，有的採用本土所產的石材：龜甲石，黃蠟石，黑膽石……。

## 台灣石壺異軍突起

台灣石壺，有的用進口石材：南非木紋石，大陸的福建青田石，壽山石……

儘管石材不同，採用的壺型，仍以宜興標準壺型為範本；但受石材重量所限，體積不大，常見以五杯壺大居多。

石壺的雕刻，無法像紫砂壺講究細工，強調的是石頭自然紋路，石材的珍貴性。

雕刻石壺，有的採機器刻，有的用手工，巧思互見，惟產量型制較多，所不同的是石材自然紋路的流

露，讓收藏者以爲每把壺都具有稀罕性！

## 學學石壺不如憨呆

石壺泡茶，受限於壺體不像陶壺細薄，容積大，故茶湯較少，同時石壺散熱較慢易燙手。養壺視石材，較鬆散者易吃茶色，石質型硬者，茶色不易上去。

故作奇巧，不如憨呆？人浮於世，學學石壺的老實不易？

# 炫耀無常的外相

清代遺留下來的錫壺或銅壺，因時代久遠，
壺身經過氧化變了質，觀賞性大於實用性。

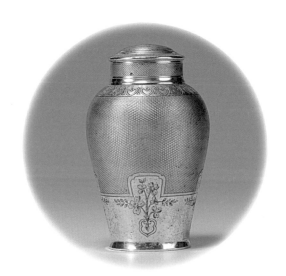

**鎏金銀刻花茶罐**
十八世紀(法國 Christofle 製)
高：114mm
口徑：38mm
底徑：47mm

陶壺、瓷壺以外材質製成的壺，有錫壺、銅壺，也有高貴金屬的金壺、銀壺。趁品茗風盛而起的特殊材質壺，金光閃閃、十分酷炫。

清代遺留下來的錫壺或銅壺，因時代久遠，壺身經過氧化變了質。買得者，以觀賞性大於實用性；而現代用金、銀做的茶壺，亦好看多於實用還加上炫耀性。

## 實用加炫耀

金壺講究的是精工，金子本身價高，故每把金壺製作時細分斤兩。黃金市場已出現專為喜好者打金壺。喜愛者，除了要按牌價買進金子，另外還得付出打造金壺工錢。

用金壺泡茶果真較可得「珍貴」味？事實不然，黃金傳熱性高，遇熱水後十分燙手。稍有不慎，金壺燙手會傳出意外事件，燙傷。這不是品茗原意。但人間事無常，有時為求尊貴卻落得一身悽慘，悔不當初已來不及了。

用銀壺泡茶，在過去貴族階層裡曾廣泛使用，銀壺泡茶傳熱快，卻少了泥土呼吸的容納空間，所以入茶後要快倒，否則易釋茶鹼，同時銀氧化，外觀易變黑，保養不易。

## 內心無窮溫柔

宜興紫砂陶，景德瓷外的壺具。台灣的金、銀壺獨樹一格，其實好看大於好用！人有時追求外相的好看卻大於實在內心無窮的溫柔。

# 名牌迷夢

走進壺的真實世界時，我發現就像觀人，

看他穿名牌、開名車，此君真是懂生活品味？

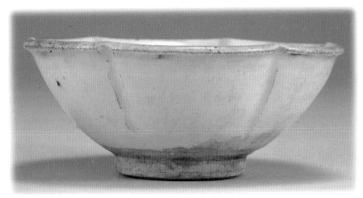

**白釉六瓣蓮花碗**
北宋(960-1127AD)
高：40mm
口徑：97mm

擁壺者，常拿壺的出身廠牌論高下，評好壞。宜興一廠是正統？二廠、三廠……凡有「廠」的身分證就等於擁有質佳、價好的票房保證；但是宜興紫砂廠卻愈來愈多，除了正廠出品的壺一車一車出廠，更有來自廠外的名家好壺擁進市場。愛壺族面對原以是名牌，卻又量產的現象，實在令人迷惑：到底那家廠出的最好？

## 大量生產壺價爭議

其實，當宜興紫砂工廠惟有獨家時，中國大陸將所有的工藝師集中管理，每把壺的品管制度化；但市場大了，買壺口味多元化，因應市場擴廠迅速，加上廠外製壺又因價格便宜，更加速了市場的熱絡。甚至連工藝師本身出面和外資結合設廠。

宜興製壺出現這種火紅情形，我卻憂心忡忡：壺本為用，大量生產、普及化了！但價格為何居高不下？業者說：宜興土有管制，正廠拿好土成本高，當然賣得貴。

我不以爲然，市場開放設廠，宜興製壺完全公開了，好土到處有，眞正買壺是以練泥、做工、燒製標準來斷定。而不是看壺底蓋做壺的是哪位「工藝師」？我認爲，「工藝師」只是位階名稱並不能確保品質，更不可能使壺增值。

## 走進壺的眞實

但台灣壺迷不以爲忤，家中收藏上百支壺大有人在，他們由「名牌」入主，又愛炫稀罕名貴，以此爲「品味」。然，走過宜興廠先後順序的迷思，走進壺的眞實世界時，我發現就像觀人，看他穿名牌、開名車，此君眞是懂生活品味？

# 破銅爛鐵心細品

凡事想得大成就，不也同樣要用心細品，

細心累積才可得？

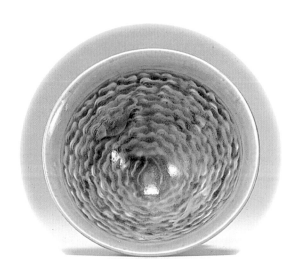

**耀州窯青釉瓷碗**
北宋(960-1127AD)
高：43mm
口徑：102mm

生鐵壺原係日本茶道重要器皿，係用來煮水的利器；如今，是挑 TEA 族爲了講求水質，改善都市自來水的一種「濾淨器」！同時生鐵壺還可以補充鐵質，有益人體。

## 生鐵壺煮水甜

日據時代遺留下來的生鐵壺，一度被視爲「破銅爛鐵」。如今鹹魚翻身，成爲茶人最愛；有生意點子的人，逢低就收，等到高價再賣。其間遇到名家像「龍雲堂」、「祥雲堂」的名壺，則身價百倍。新鑄的生鐵壺以日系爲主流，日本京都所產的「南部鐵器」是大本營，製造了不少質佳、造形美的生鐵壺應市，價不低。有時比起老生鐵壺還貴。

「生鐵壺煮水較甜冽！」有沏茶經驗者，由實地持壺經驗裡發現：同水源，用不繡鋼壺或生鐵壺燒水，水質質感出現分別。前者水易煮老，含氟味（消毒水）較濃，凡經生鐵壺煮燒的水可除異味外，水質易顯鮮嫩，

這種水泡茶「活」性十足！

生鐵壺實用性高，外觀打造也有看頭，純手工鍛鐵或為素面，或為精雕細琢，由壺身、壺把、壺蓋均常見工藝家的巧思。日本骨董市場重視這類生鐵壺，並有一定的交易行情，凡出自名家之手價格非凡。愛茶族，懂得利用鐵壺，將品茗的水活化了，求得更精實好水，每次使用燒水後，必定烘乾，不讓水氣著身，以防生鏽。

## 細緻茶湯用心品

生鐵壺，品茗的利多名器。求細緻的茶湯，你分得出是生鐵燒的水？還是不鏽鋼燒的水。我想這是品茶人的舌感，必須累積豐富經驗才可得的功夫。凡事想得大成就，不也同樣要用心細品，細心累積才可得？

# 遺忘的火紅

我在地攤用五百元買回一把無蓋東陽缶，用了十年，

每回用她，她都發揮去焙火得溫潤茶湯的效果。

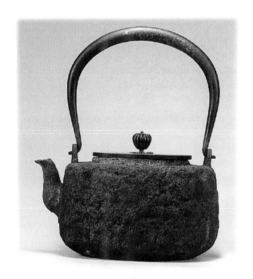

**祥雲堂造生鐵壺**
明治(1868-1911AD)
高：130mm
口徑：95mm
底徑：110mm

南投窯磚胎的茶壺。是台灣本土自製茶壺裡,最具代表的產品。傳世品以落有「東陽出品」的款最出名,該壺通體手拉而成,彰顯出拉坯特質,同時磚胎壺又有泡茶遇熱通體轉紅的奇異和美感。

## 東陽壺昂首抬頭

「東陽出品」日據時代出了名,後來埋身在老人茶座館裡幾被人遺忘了。等到台灣本土熱昂首抬頭,她才受到茶友的重視。連帶壺價也出現收藏熱而火速翻升。

「東陽」,係磚窯公司之名,出品時,在日據時代。當時由日人主導經營,台籍陶工負責生產製壺。最大特色是:取材自南投陶土,並放在當時的磚窯中進行燒製。採取的塑燒溫度不到一千度,故有「磚胎」之稱。

磚胎壺,加上未高溫燒製,這類壺體本身的吸孔率較高,傳熱性不及密度高和高溫燒成的宜興紫砂壺。品茗時,用來泡半發酵茶發茶性不是頂好;針對重焙火

茶、陳年茶，卻有溫潤茶湯的宏效。我在地攤用五百元
買回一把無蓋東陽缶，用了十年。每回用她，她都發揮
去焙火得溫潤茶湯的效果。

## 化苦爲甘神妙感恩

我將熱水注入壺體，看見壺的通紅，又能去除去茶
葉因焙火造成的燥熱火氣，我對東陽缶帶來不是殖民的
破殘記憶，而是一股化苦爲甘的神妙感恩。

# 沒嘴也叫壺

新潮跟著流行走，沒嘴也叫壺，

沒烘焙叫冷凍茶，不按規則也理出別番規劃。

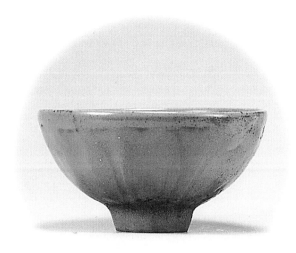

**青灰釉蓮瓣瓷碗**
北宋(960-1127AD)
高：49mm　口徑：90mm

　　台灣喝愛求變、求新。金箔入茶，只是其中一味。冷凍茶、空中投茶法。不用壺嘴的茶壺……新潮品茗的氣味。

## 冷凍茶香清香

　　冷凍茶。指的是用揉捻、解塊後的茶葉，未經烘焙，立即送入冷凍庫急速冷藏。冷凍茶的香氣仍有發酵後的清茶香，很受重香面的茶族喜愛；但該茶必須長年冰封，才足以保鮮。

　　冷凍茶，本是未經完整製茶過程的「成品茶」，廣受喜愛，當有其迷人之處。

　　但，茶單寧釋出量大，較不利腸胃。

　　空中投茶法。指一種泡茶法，先置水，再放茶。對球狀半發酵茶而言，採此種泡法，很難泡得開；若是碧螺春茶，想降水溫，採此法趣味性高於實用性。

不用壺嘴的壺。是一種製壺新開發產品，茶湯由底部出水，短少了壺嘴的品茗模式，是突破中國傳壺式的新舉，看慣了有嘴的壺，再來看無嘴壺，也是十足新鮮。

## 沒嘴也叫壺

新潮跟著流行走，沒嘴也叫壺，沒烘焙叫冷凍茶，不按規則也理出別番規劃，台灣奇蹟：在沒嘴的壺身上看得到。

# 碗茶悠悠

品茶之餘，茶碗的陶藝美，

陶瓷的原創性，是品茗之際源源不斷的話題。

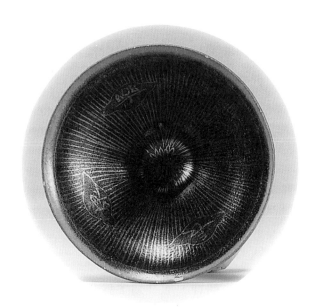

**吉州窯描金瓷盞**
北宋(960-1127AD)
高：45mm　口徑：99mm

看日本茶道使用的茶碗，由置茶、入水、泡茶、品茶，都有一定規制，都有各家流派的特色；也正是日人生活寫生的縮影，在群體中找到約制平衡感。如今台灣茶族也開始重視茶碗品茗法。如何用茶碗泡好茶？如何在碗裡看乾坤？

## 茶碗釋乾坤

先由茶葉選擇來看，日本茶道以抹茶為主流，茶葉成粉末狀，低於一百度溫度泡茶，還得經過打拌手續，台灣茶葉主流是半發酵茶，得靠壺的傳導「逼」出香氣，用來茶碗泡茶較不宜。

綠茶類，本身遇到攝氏一百度沸騰的水，易釋出單寧酸，用在茶碗。若將水溫稍減，有益茶湯的滑潤度，同時綠茶採自嫩芽製成，維他命Ｃ就不易被破壞。

大陸出品的碧螺春、龍井類，就十分適宜採碗泡；當然在泡茶之前，碗是必備手續。

　　置茶、注水後，品用第一碗茶後，我經驗是：不用
飲盡茶湯，接著再注水，可延續第一碗茶湯的滋味！

　　品茶之餘，茶碗的陶藝美，陶瓷的原創性，是品茗
之際源源不斷的話題。

## 解乏益茶話綿綿

　　清談，以茶碗為道助、為之解乏、為之益思、為之
助勢。供長日清談，茶話綿綿，伴著茶香裊裊，茶話悠
悠。黃延堅說：非君灌頂甘露碗，凡為談天干舌本，正
是茶助最佳詮釋。

# 虛飾隱忍

老輩茶人的養壺用真情的表裡如一，

他們一泡一泡養壺精精緻緻的精神，

今人卻用刷子比劃出一種表面的光澤，一種虛飾的隱忍。

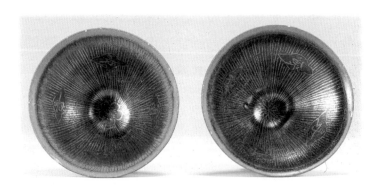

**吉州窯描銀瓷蓋**
北宋(960-1127AD)
高：50mm　口徑：112mm

　　蕚圃,是汕頭壺的印記。是有別於宜興壺系另一支
壺脈。在台灣俗稱「南缶」,係以手拉坯,用磚質胎
土,看起來很「土」!

## 南缶硬功夫人

　　潮汕的功夫茶,早有盛名。扮演著極重角色的「南
缶」,以她陶工純手工拉坯成型的技藝,博得美譽。然
而,台灣獨尊宜興壺風盛,使得汕頭壺被輕忽了。

　　磚質胎土的特質,十分適泡焙火重的茶葉,她可適
量濾除炭火的燥味,使茶湯更滑順入口,同時在養壺過
程中,她的「吃茶色」很慢,又難勻稱,時間久了,不
勻稱的表光出現後就難除去。

　　養壺者如何養好壺表的茶色,就如人一生在悲、歡
之間的交集,慢條斯文調理後才能見眞光,才能像磚胎
壺「吃色」表裡如一。

## 養壺眞情如一

　　我賞玩多把南缶：有舊時茶行定製的「萼圃」或「老安順」，他們都記載當年茶行盛況，才能自訂品牌製壺。老壺成爲當年活見證。我在「土味」十足老缶中發現：老輩茶人的養壺用眞情的表裡如一，他們一泡一泡養壺精精緻緻的精神，今人卻用刷子比劃出一種表面的光澤，一種虛飾的隱忍。

# 眞假英雄

品茗時，懂得將水盂當真英雄，

人海裡你心中的真假英雄還會難分解嗎？

**吉州窯梅花碗**
北宋(960-1127AD)
高：53mm　口徑：111mm
底徑：40mm

無名英雄，有眞有假，有人行善眞不求名，有人靠無名英雄起家，成爲一種手段工具。

## 去蕪眞存菁

泡茶時，水盂常用來裝廢水，茶渣。算是品茗時的眞「無名英雄」，缺少它便無法施展泡茶眞功夫，無法將去蕪存放，就難眞存菁。

溫壺，第一泡溫潤的水，都必須靠壺放置的水盂，便即時以接承，以確保壺的熱度，泡茶的連續動作才接得上，才得有茶之眞味。

常見茶友，在木桌上放不鏽鋼大盤當水盂，方便有餘，連續泡十幾泡也不必倒水，集中匯集後再倒掉是它的最大長處，遺憾的是鐵太冷感，缺乏了品茗的溫潤感。

用小型陶甕當水盂便是一種提升品茗層級的辦法，採用的陶甕不宜開口太大，高度不宜與壺身懸殊過巨，

顏色宜用棕、咖啡色系，較易與紫砂壺協調，太搶眼的
色系奪走了主題，反失其趣！

## 人海辨眞假英雄

水盂，無名英雄。茶友費點心，好用又耐看的水
盂，將陪伴茶友走過品茗的漫長路。

品茗時，懂得將水盂當眞英雄，人海裡你心中的眞
假英雄還會難分解嗎？

# 尚清絕惡

茶則，用來絕「惡」味，

求茶的潔靜、仙靈，也為我帶來「為物至精」求合一的思維。

**銀川堂黃銅包銀茶罐**
明治(1868-1911AD)
高：123mm　口徑：53mm
底徑：58mm

　　泡茶怕有異味，像人有了異味，令人產生「距離」。絕對性的隔絕做不到，靠茶則取茶，既賞則之風情款款，更能阻絕茶沾染「惡」的功能。

## 茶則見性情

　　茶則是茶與壺的橋樑。可以在置茶過程中，避免掉手上的異味染到茶身上。更可以適量的注入茶量，做為度量茶葉的利器。

　　茶則的材質很多。有：不鏽鋼、塑膠、竹子、木材、陶瓷……等，每個品茗者可視己需，適量購置。

　　竹子做的茶則，常可經由長期使用，而令茶則發出幽幽之光，達到如「養壺」般妙趣；木材茶則、陶製茶則均有此妙趣可「玩」。

　　表面光滑的瓷器、不鏽鋼茶則實用大於養性。從茶友所用的茶則的材質、造形，也可「探」出茶友性格與內蘊：是實用居大？還是養趣放在首位？

茶則，是提升泡茶的利器，在台灣未受重視，也未製出獨具風騷的茶則。其間，若有雙手巧藝者，不妨以竹器下手，創造屬於自己的茶則。我的第一件陶作，就是茶則，做的很像畚箕，上了白釉，看起來不精緻卻有了我的茶情。

## 為物至精

茶則，用來絕「惡」味，求茶的潔靜、仙靈，也為我帶來「為物至精」的思維。

小小茶則，正是茶道精髓中的清尚之音，絕「惡」不難！

# 眞味何在

茶有眞味，非甘苦也，

得苦轉甘，有甘帶苦。

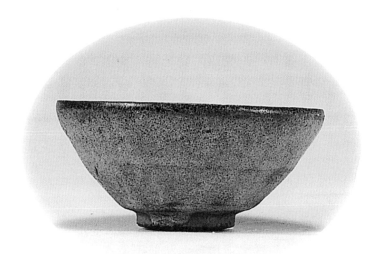

**建陽窯窯變盞**
北宋(960-1127AD)
高：45mm
口徑：95mm

　　我用瓷壺來泡茶,其中自有獨鍾紫砂壺者所未能領會的「茶道」。我看瓷壺本就和家中柴米油鹽共生,只是中國家庭裡一種解渴的道具。

## 民瓷的生命力

　　然,其間瓷器的製作精良、粗糙有了極大對照:官瓷萬民皆不得;民瓷卻可愛有發自民間的生命力。

　　我手上畫有一把簡單勾勒,有八大山人的勁味的民初瓷壺卻缺了手把,初期我愛紫砂,將她置於牆角,一回以蓋杯瓷試大葉老宋聘普洱茶。才驚然發現瓷器的發茶性好,決不輸朱泥紫砂壺;但用她也得注意泡茶方式和選茶。

　　泡茶前的溫壺動作少不了,惟瓷壺體積較大,也較「耗茶」,故想採小壺精華泡法並不適宜;但卻可用來待客更方便。

　　我的經驗是:用瓷壺泡綠茶類,如龍井最適宜,好

的龍井在瓷器不吸味的狀況下，可以完全釋放茶的本性，用瓷壺泡龍井，更易泡出它的翠綠，它的綠豆香；但不能久浸，易釋出茶鹼，也無法欣賞龍井茶嫩嫩的身材。

另外，存放良好的普洱茶，因上了年紀，需要高溫來「逼」出它的原味，我常用陳年老普洱加上大瓷壺來泡茶。結果很滿意：大葉普洱茶可以盡情在壺內舒張，釋出它的原味。

## 眞知者，知茶之韻

茶有眞味，非甘苦也。甘苦是茶味的兩級：得苦轉甘，有甘帶苦，這不正是「非眞正知道者，未易知茶之韻味也」。

我家那一沒有把的瓷壺竟得茶眞味。

# 簡　約

　　我細飲茶湯，傾聽著一位茶農對茶輕揉細焙的溫柔。

　　旁人看似無聊的飲料，卻讓我生命滿佈況味。

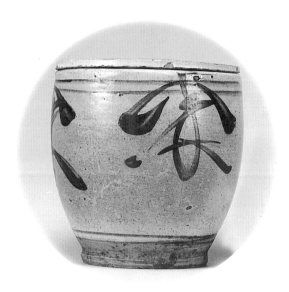

**磁州窯「茶」字款缶**
北宋(960-1127AD)
高：116mm　口徑：109mm
底徑：78mm

現代人思索：如何由繁入簡？

## 反璞歸眞，找回自在

反璞歸眞，找回心靈自在，就成了世紀末另股思潮。

我的董事長朋友放掉一切名利，跑到紐西蘭自己釘房子、漆油漆，過著農民生活，他的臉黑得跟農夫一樣，手腳也長繭了！

我的報社同事，放棄高薪，住到山邊，每日爬山、看花、種菜，他告訴我：這才是「人生」。

一對住在台中朋友的夫妻，利用住家的小院子，種種番薯菜，自己磨麵粉、揉饅頭，「做麵包」，自己吃，還拿來分享鄰居。

這些「個案」的背後，都抱著對生活簡約的信念。他們或許不能像「湖邊散記」的盧梭，用文字留下經驗，廣爲留傳，他們也沒有用宗教信仰做行動指標，拿

83

來宣誓成爲標誌。

然，他們體味生活簡約和細緻，他們不被世俗牽動走進不歸路。

## 暗蘊雲起與往事

簡單中的深邃。像我品淡茶入口不單是湯汁美味了，而是一片茶葉背後暗蘊南風雲起的溼潤或乾燥的往事。

我細飲茶湯，傾聽著一位茶農對茶輕揉細焙的溫柔。

旁人看似無聊的飲料，卻讓我生命滿佈況味。

我結識懂得清修的友人，看到他們的樸素生活，他們共同用大幅度的行動來體現由繁入簡的境地。

我卻用茶來和人生對話，我在茶裡乾坤冥想繁簡、抽象與禪機。

# 溫柔回報

即便家居水火也可交融，放掉方便的瓦斯，

用一次木炭煮水，你可以深深得到水質溫柔的回報。

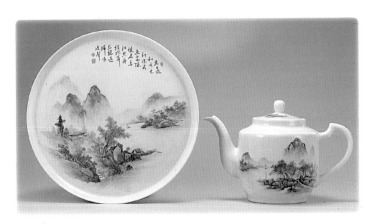

**淺絳山水畫瓷壺、杯具一組**
1956 年款
高：140mm　口徑：378mm
底徑：255mm

85

　　品茗煮水，攸關茶湯優劣。用好茶，可是煮壞了湯，注定敗茶！還不如只賞好水，光喝雖無滋味，卻能品出煮水的溫柔。

## 茶的敬意與誠心

　　古人烹茶，往往到郊外，移著茶灶外出，撿松果當燃料，充分表現出：對茶的敬意和對煮水的誠心。

　　今人，無法選好的鼎、灶、爐，更沒有蘇軾可以用的「磚爐石銚行相隨」。也沒有楊萬里的「燃扒腳之石鼎」。

　　今人想到野外煮茶，最方便的是隨身瓦斯爐？我和茶友商議出外品茗煮茶，我卻反對用瓦斯爐煮水。我主張用相思木炭，帶著粗質泥火爐煮水。那回茶友成行，炭爐相伴，我們坐在南投觀音瀑布前的石塊上品茗煮水。

## 水質溫柔回報

　　茶友羨慕今人學古人：萬千瀟灑。其實想享有茶的情趣必須熱情投入。如今，周休二日，大家赴野外，為何只愛烤肉製造汙染？為何不挑點木炭，帶些茶器，投入野外山林間，優閒地在綠蔭景觀中，品茗煮水。

　　即便家居，水火也可交融，放掉方便的瓦斯，用一次木炭煮水，你可以深深得到水質溫柔的回報。今天為求便利，用瓦斯燒水已失煮水之趣味，更犧牲了原來應有的意蘊。用炭煮水，可以增水溫柔的傾訴，等你來!?

# 讀　水

細看人生，多一份情，

多一份緣，就多一份甘美。

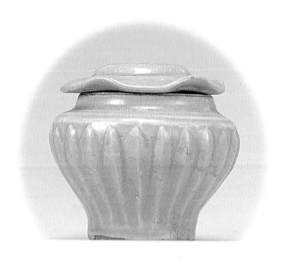

**龍泉窯菊花瓣蓋缶**
元(1271-1368AD)
高：85mm　口徑：65mm

　　水，佔品茗成敗的份量居半，好山好水才得好茶湯，均是茶人心目中的境地。然，自來水的世界舞台裡，茶人的好水哪裡來？

## 執著不得空思

　　執著的理念不得空思，得付諸行動才能得之！

　　一回，我到了台東八仙洞，夜的銀光鋪滿了大地，我和廟持共聽海潮音，我沒得到智慧的開啓，卻得到品水的一段因緣。

　　「水，岩裡滲出的！」廟持說。我帶著熟火安溪鐵觀音，要求住持供我八仙洞的水，讓我泡壺茶再告辭。

　　午夜十一時。岩水、海潮音、銀色月光交織而成的品茗情境，永誌難忘。

　　當夜「水」是主角，那夜的水有：活、清、甘、寒、重、潔、新的境地。

活，水的生命和靈魂；清，水的品格和清幽。有了「活」和「清」的水，水的性和體才更輕甘。

八仙洞的水讓我耳際聞聽的是海潮音，要沒有良緣，又有誰能在月光下品茗論水！

踏在台灣每吋土地，每每聽到哪有泉水，我一定取來一試。好水難求，每回取水，帶著是「功利」的心，想得好甘泉泡好茶喝；但長期下來吃不消，我只得自創「甘泉」來止渴。

## 細品多一份甘美

方法是：置麥飯石於瓦缸內，再放進自來水。放了隔夜後再取出水來用，絕對可得好水，要不，可生飲過濾器來「過水」，亦宜品茗！當然，品水的甘美，得要味很「絕」。

比如找來自來水、泉水、過濾水和井水，四種不同水，然後分別放到八組不同杯內，然後來次配水測試。

你能配得幾「對」！

細品水，細看人生，多一份情，多一份緣，就多一份甘美！

# 品茗好色

人若不由自身修養做起，養成本質的芬芳，

等表面香退了，真面目露馬腳了！

**龍泉窯青釉瓷杯**
元(1260-1370AD)
高：34mm　口徑：72mm

品茗會很「色」？

品茗要察顏觀色：

## 養成本質的芬芳

第一道茶湯入杯，觀色濁，湯必不爽口；觀色混，製茶過程必出問題。

以軟枝烏龍茶的湯色，首重蜜黃和清透；若湯呈綠清之色，則顯敗茶湯之相。此茶製作，只重表面香，無法得喉韻的真味。

人為了求第一好印象，將「最好」的穿戴外表，贏得好感；若不由自身修養做起，養成本質的芬芳，等表面香退了，真面目露馬腳了！

台灣凍頂茶的「色」是有歷史淵源的，自從清朝林鳳池由大陸武夷山引進，強調「綠葉紅邊」作法，也調出了色如蜜汁的特質。

93

然，隨著比賽茶興起，七〇年代以後的凍頂茶製法修改了，開始走向「清香」，此後那股金黃蜜色不見了，取而代之是「翠綠」湯色的天下。不久，凍頂光環也褪色了，被強調更清香的高山茶取代了！

## 最對味的「好色者」

品色，跟著潮流走，何者才是正色？回溯歷史，唐代重綠色，宋代尚白色，明代愛白也尚綠色。今日尚清綠色、金黃色，要是遇到普洱、陳年茶則色更近濃的咖啡色。

因茶種觀色，找出最對味的「好色者」必是品茗高手。茶色深淺其次，最重要是：湯色明亮、不見雜質。

品色，買茶的先修課。品色是單調，附加品茶聯想，才能構成一種色相藝術的形象，才是品鑑高手，才是真好色者。

# 情眞香嫩

有了品鑑香的心情，茶香之美又增百倍，

真情中的香嫩，用茶情感覺得到。

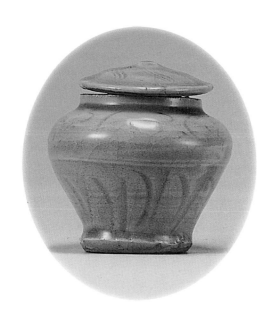

**龍泉窯翠青釉瓷蓋缶**
明(1368-1644AD)
高：27mm　口徑：50mm

95

　　品茶香，有買茶的實用功能，聞香識茶，得靠眞功夫。

　　同一泡茶，有人說：聞起來像奶油香！有人卻說是花朶香！到底茶香發生了什麼變化？怎麼會奶油加鮮花？

## 茶香的主觀意識

　　這就是茶自古難有定論的原因，光是茶香，就因人而異，起落甚大。

　　茶香，在科學儀表上鑑定，它的化合物超過四百種，其中紅茶含有三百多種化合物，綠茶有一百多種。其間會散發花香的成份是：芳香族化合物和　烯類化合物。低碳脂肪化合物則有草香味。

　　茶的香族化合物，係經由烘炒過程氧化形成的。

　　茶葉的香，受到茶種、栽培、萎凋、烘炒等內在和

外在因素左右甚大，加上每個品茶者感官的主觀意識，形容表達方式互異，造成了各式各樣的茶香形容詞彙。

茶香，粗分爲清香、花香、果香、甜香，在嗅覺意識裡容易分辨；若佐以太多抽象形容，如奶油香等，分辨困難，更會陷入香的迷陣。

茶的自然香，輕淡幽雅，須鑑、須品、須充分發揮審美聯想而知其美。

## 品茶香心靈品格

「香似嬰兒肉」是絕倫妙喻，香得嫩、香得甜、香得純、香得眞，不再是客觀的香，有了品鑑香的心情，茶香之美又增百倍。

眞情中的香嫩，用茶情感覺得到。

香，是一種氣味隨氣而走，有了動態的美，生命有了品茶香的心靈品格，人生香味更甘永、更活潑！

# 舌根味湧

品味靠舌，更靠經驗累積，

人生品味，何嘗不復如此。

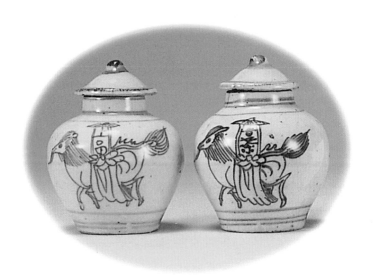

**青花「上品香茶」瓷缶**
明(1368-1644AD)
高：80mm　口徑：30mm　底徑：37mm

色、香、味以「味」最重要。

有人品文山包種茶，只覺「淡味」！

有人說濃濃的普洱茶才夠「味」！

味，以舌感受，可以很主觀，亦可很客觀。

主觀者，茶入口，我說淡、濃，你管不著。

## 甘津潮舌得真味

客觀者，茶入口以舌細分湯汁層次。明朝畫家徐渭說：茶入口先灌嗽，須徐啜俟甘津潮舌，則得真味！

古人品茶法，正符合了現代品茶師專業規則：先將茶湯入口，以舌捲起湯花，充分滋潤舌端，舌中、舌根……。

舌端用來「權衡」之用。「清風先向舌端生」，意思是：茶的第一味由舌端啟動。

舌根用來「回味」之用。蘇轍說，「舌根遺味輕浮齒」。用現代語言說，茶味為你牙齦做「馬殺雞」。也

正是陸游先生所稱的：舌根茶味。

我的品茶經驗：凡岩韻風骨的武夷茶，最能感受：茶替舌頭「馬殺雞」的滋味！

舌端啓動了茶味，舌根回味無窮，遇到陳年老茶，回味可以甘到「咽喉」。

## 清寂幽冷品味人生

品「味」靠舌，更靠經驗累積：要是兩季不同茶葉混在一起焙茶，入口能分辨，那此君辨味功力高。

品「味」有物質的享受，應兼具品得：清寂幽冷之味才有美感！

人生品味，品味人生，何嘗不復如此！

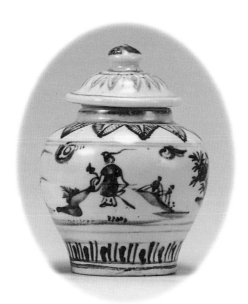

# 爬高心虛

人往上爬，位居要津，

官愈做愈高，心卻愈來愈虛。

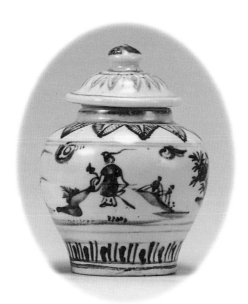

**青花文士圖瓷缶**
明(1368-1644AD)
高：123mm　口徑：52mm　底徑：59mm

台灣流行喝高山茶。

茶樹愈種愈往高山爬，山高從六百公尺、一千公尺、一千二百公尺……。

茶山愈高，茶質愈好；茶農也就因應市場所需，愈種愈高；陳頂山、梅山、阿里山、玉山……。

## 高山茶質相對好

茶種在高山真的比較好？

由天候、地質關係探究似乎有理；但實際探索茶葉生長，茶的好壞，人為照顧也是主因。一般說來，高山茶經濟效益高，人為照料更用心，茶質相對更好。

然而，台灣高山本無茶區，為了種植茶葉，只好犧牲了原本的森林，砍掉了原本生長的參天古木……。

茶農本無意因種茶而破壞水土保持，更無意為高山帶來惡質化的生態失調症。可是，經由高山茶廣為種

植，高山茶改寫高山生態的噩夢一幕幕登場！

## 得高山茶壞了茶本

喝高山茶的人，恐怕料想不到因此所帶來的後遺症，振興精緻農業中，如何兼顧收益與生態？

人往上爬，位居要津，官愈做愈高，心卻愈來愈虛，得了高山茶的香，卻壞了茶本。

# 泡茶的旋律

保持心骨清明,歸於寧靜正是現代泡茶中的旋律,

過急太緩成不了事,適中貼切才得茶清明。

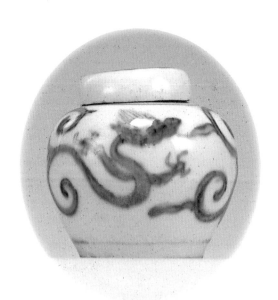

**青花龍紋小缶**
元(1368-1644AD)
高:67mm 口徑:26mm

　　雜誌媒體跑來訪問我，要我示範泡茶動作。我說：泡茶可以，拍照省了。結果攝影堅持要拍一雙泡茶的手。

## 茶情精深勵志清白

　　當時茶藝是台灣社會新流行，諸多人用茶來創造一種新的生活形象，我泡茶的手成為一項生活紀錄，也開始讓我生活發生變化，我開始追求像茶那樣的精緻、清明生形的形象。

　　茶性精潔，不受汙染，要求人和器潔。器潔易行，要人勵志清白較難。

　　我從泡茶中領略：每次注水的緩、急、快、慢，都會產生不同滋味的茶湯。

　　品茗精行之人，要求生活作風要精緻、嚴謹，在每一道泡茶動作中，看來像細小玲瓏的瑣碎，只稍用心卻可造雅致格調的精美形象。

## 心骨清明　寧靜貼切

　　保持心骨清明，歸於寧靜正是現代泡茶中的旋律，過急太緩成不了事，適中貼切才得茶清明。

# 美韻靈昇

茶可以讓人過著隱逸生活，表現簡單的意情，
也可在表現態勢中，將美韻的靈的特質昇華。

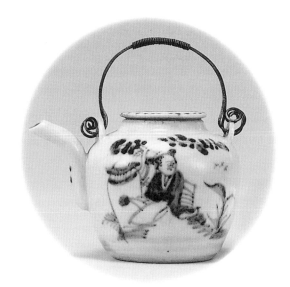

**青花煮茗瓷壺**
元(1368-1644AD)
高：86mm　口徑：54mm
底徑：60mm

有了年紀，事業有成，就開始想要休閒。

泡茶品茗在台灣已生活化了，也算是另類輕鬆休閒活動。

## 平居茶樂　雅技趣味

平居茶樂。冒辟疆在晚年將品茶看做一件樂事。他說：「又辨水候與手自洗烹之細潔，使茶之色香性，從文人之奇嗜異好一一淋漓而出。」

這也就是他晚年的休閒生活，自己動手洗茶具、煮水、泡茶，然後在每一個親自 DIY 動作中，領略了品茗雅技的趣味。

唐朝歷史還記載了茶人李約的一段故事，說他嗜茶如命，自煎茶，竟日執茶具不倦。他這種投入行為幾近「狂癡」！

親烹不知厭，就是泡茶品茗不但不會煩，還會愈泡

愈樂，永不厭倦。

　　捧著一把茶壺，中國人把人生煎熬到最本質的精髓。一位生活大師在茶的活動中，可以找到閒中的另番事業。

## 閒情散步　美滿韻律

　　茶可以精緻化、藝術化、意味化，又可休閒養身。

　　茶可以讓人過著隱逸生活，表現簡單的意情，也可在表現態勢中將美韻、靈的特質昇華。

　　現實生命中，走出了茶世界，如何領著一絲閒情散步在生活中，找回美滿韻律？

# 韻厚香存

人亦可愈陳愈香，怕的是裝假不實，

底子不厚重，放再久還是不會香。

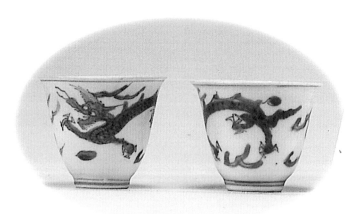

**青花龍形瓷杯**
元(1368-1644AD)
高：43mm　口徑：50mm
底徑：21mm

茶宜趁新喝，酒可陳放好滋味！是常態下的品飲認知；惟茶質好且經由良好環境陳放的茶葉，經過了後氧化作用，有的陳茶是愈品愈有味！

比較知名的普洱茶，產自雲貴高原，高齡老茶樹的茶質，耐得住陳放，經年寂寞歲月，又鮮活寫在茶葉生龍活虎的口感裡。

## 優良茶質　英雄本色

其實，台灣老茶區的條索直狀文山包種茶，歷經二、三十年的良好保存，仍可展現其優良茶質的「英雄」本色！

日據時代三井株氏會社的台茶，留傳至今，品飲後，消熱解暑，降火氣，曾應用於民間的自然療法。

陳年烏龍茶，雖放了廿年，只要經年焙製「走水」（指去茶的水氣），陳放得宜，表面茶香轉入葉骨，愈品愈有陳香！部份不肖業者，標榜陳年茶，實則是利用

焙火將茶炭化，分辨之法是：看茶葉面，真正陳茶葉面
發紅，泡開的葉片較具彈性；假陳年茶，泡開後葉黑有
焦炭味！

## 裝假不實　放久不香

　　人亦可愈陳愈香，怕的是裝假不實，底子不厚重，
放再久還是不會香。

# 清心的門窗

當茶成為消夜，消夜不再只是吃喝，

而是另一扇清心習禪的門窗，等著有心人啟開。

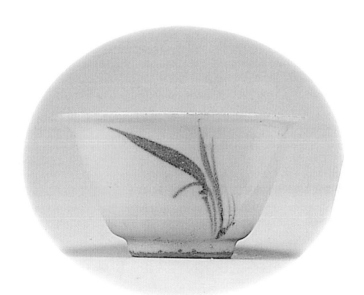

**青花草葉瓷杯**
元(1368-1662AD)
高：48mm 口徑：84mm

113

吃消夜已成了都市人的「日常生活」。

古代人也重視夜生活，一群文人重視夜裡，與文友、僧人清談。茶，便是他們的「消夜」了。

## 白日持茶夜坐禪

讀書、清談都要茗茶來提醒、來助興，這也是白居易常說的：白日持齋夜坐禪。

茶又和禪互動。

茶可使習禪者清神，因此古代的禪寺便夜裡煮茶，文人也學著夜間烹茶，甚至禪寺還自己種茶、採摘，今天我們在福建武夷山的奇岩峰茶中，仍可以找到禪寺種茶的景場。

夜裡，品茗當消夜，現代人也做得到。

我初喝到大陸奇岩茶，驚於它勻韻之味，便貪得夜夜品茗，夜夜以茶當消夜。

　　茶，可當成夜生活的興奮劑，可以醒腦，可以豐富精神生活，若將到海產店喝一杯，吃碗稀飯的「消夜」改爲一盅茶，拉開話匣，就會有無窮的玩味！

## 清心習禪　有心人來

　　不過，夜裡飲茶，小心寒性。當茶成爲消夜，消夜不再只是吃喝，而是另一扇清心習禪的門窗，等著有心人啓開。

# 孤芳自賞

其實，既然存於世的孤品茶可遇不可求，

除了只羨有緣人之外，你也可以自己製作孤品茶。

**青花人物瓷杯**
元(1368-1644AD)
高：42mm　口徑：90mm

尋茶，巧遇孤品茶——一種你（妳）運氣好才喝得到的絕妙茶種，他人無緣嘗試！算是遊走品茗周遭的驚喜。

「民國五十三年，文山地區比賽冠軍茶！」

「日據三井會社的藏茶！」

## 茶齡稀罕　品茶稀珍

茶齡加上背景的稀罕，已成為品茶族群的稀世珍品，要有緣就喝得到。

清朝雲南普洱人頭茶的貢茶，現今還有放在博物館內，花千、萬元買七十、六十年的老普洱更成為世紀末台灣最流行。要是有機會喝一泡，做為癡茶人才算不枉此生。

其實，既然存於世的孤品茶可遇不可求，除了只羨有緣人之外，你也可以自己製作孤品茶。

## 分享私藏孤品茶

方式是，自己貯留茶葉。某日獲得頭等獎的烏龍茶，常態是趁新快喝！但是若能每年存四兩，三、五年後，必有成績擁有私藏孤品茶。

「七十年、七十一年、七十二年連三年的頭等茶。」十年後的某日，茶友爲了慶生、祝壽，取出共享，這時，坐擁私人孤品茶，自賞、分享，人生一樂。

# 藏茶蘊精

藏茶庫，可大可小，

藏茶精了，人的精神更精。

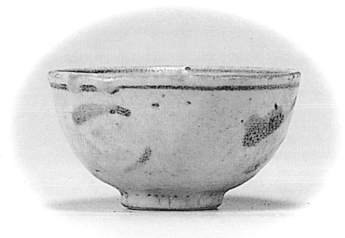

**青花寫意瓷杯**
元(1368-1644AD)
高：38mm　口徑：68mm

喝茶的人，有的為了搶新鮮，都等著一年四季節氣產茶時，買適時應景的茶。

有的多買些春茶，存放當「備糧」，這時建立私人藏茶庫就顯得很重要了。

## 適溫藏茶空間

買回來的茶包裝互異。有的採真空包裝，不拆開存放，茶長保新鮮沒問題；有的裝入鐵罐或紙盒內，一旦拆封，後續保管便很重要，這時便需要一個適溫、乾燥的藏茶空間和容器。

藏茶庫，可大可小。

最忌諱的是放進還殘留馬伏林味的新做木櫃裡。需知茶易吸雜味，這怪味入茶，馬上走味、變質。

一般家庭，設有茶庫或品茗空間者，可將茶置於不銹鋼茶罐內，放置通風、無日曬之處就可以了。要是茶

入瓷罐，則應留心將罐口處密封以防走味。

## 藏茶精　人更精

　　想要測出室內濕度，用濕度計測量很科學；放木炭在茶庫周遭則可測出濕度兼除異味，極為簡易方便，值得一試。

　　茶庫指的是放茶處，通風、無異味是上選。

　　藏茶精了，人的精神更精。

# 內斂韻味

鐵觀音茶香氣走內斂，重韻味，

是老茶友欣賞的口味。

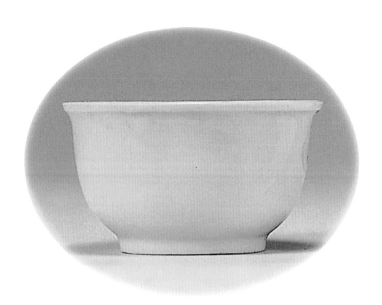

**德化白釉瓷杯**
元(1368-1644AD)
高：44mm　口徑：78mm

品茗、聊天、常扯「故事」。

品茗,「故事」有眞,有假。有時眞假莫辨。有時假亦眞;有時眞變假。

## 鐵觀音雙嬌

鐵觀音茶,有個神奇的傳說。相傳清乾隆年間,福建省安溪有一位篤信佛教的魏先生,某日觀世音菩薩託夢於他,表示要賜與搖錢樹。

清醒後,他發現了一棵樹,從此靠它收進了很多財富,魏先生就將所賣的茶稱爲「鐵觀音」。

鐵觀音茶的來源是否眞如傳說,至今是很難考證了;自海峽兩岸再度交流後,福建安溪鐵觀音和台灣木柵鐵觀音,在台灣,並行成了茶市場中的雙嬌。安溪鐵觀音原仿自武夷岩茶製法,強調用包揉,使條索更爲結實,如今受到茶廠集中生產,茶葉都採碎剪而成,所以茶面看起來,無法與台灣精製的鐵觀音相較,惟其茶質韻味足,很有品味價值。台灣茶本由大陸傳來,經百年

的改良外觀變美了；但仍有原味的大陸鐵觀音茶，還是粗糙，對只重外觀者，實在難懂她的「真味」。

台灣種植鐵觀音源自大陸，目前以木柵地區所產最富盛名。當地茶農非但在揉捻上精工，就連烘焙也用炭火溫焙，形成特殊口味。鐵觀音茶香氣走內斂，重韻味，是老茶友欣賞的口味，對初入茶門者，可能口味稍重。

台灣鐵觀音茶後來居上，超越了大陸鐵觀音茶的製作，台灣茶友實在有口福。真南岩鐵觀音則保有「官韻」，和台灣鐵觀音互輝成趣。

## 表相分呈　內涵成趣

鐵觀音茶的故事隨著品茗聊天走，她的出身真假已不是「故事」重點。

隨心浮沈的是：放在眼前的安溪茶、木柵鐵觀音茶她們分呈的表相後，有互異成趣的內涵，你能分辨嗎？

　　世態炎涼，虛虛實實遊走表面香，不耐久，懂得內
斂韻味才是真口味！

# 表面香・索然

人的芳香，掩飾靠不住，

若加了「味」更要真才實料，才得持久。

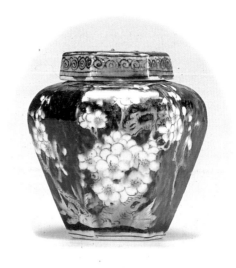

**素三彩梅花六角瓷瓶**
清康熙(1661-1722AD)
高：77mm　口徑：38mm
底徑：38mm

香片給予人的直覺是：茶質不佳，所以才配上了花香。

香片，主要的花材是茉莉花、桂花。製法是花瓣加入茶葉烘焙，有的則放入地窖薰製而成。

## 茶香盡出　盡收兩香

香片位階不高，常被視爲「低檔茶」；事實上，好的香片也可品出一番茶趣。

高級香片，如福建茉莉香片，採的茶葉質佳，花料也好，泡開時，花香、茶香盡出，品茗者盡收兩香！

香片讓我想到：人只知濃粧艷抹，不重視實修和內心的涵養，就如低檔的香片，只留給人表面的香氣，等水浸泡了，釋出本色，無味了，令人索然。

泡香片不宜小壺泡，宜用大壺。採高溫，茶葉置量也不宜多，應採取快沖快泡的策略，茶一定會有好喝的

效果。

香片，宜趁新鮮喝。香片，防潮很重要，要是沾染了濕氣，香片走味比他種茶葉還要快，想要再焙烘趕走水氣，回天乏術。

## 人的芳香　眞料才久

香片本有她獨特口味，或許茶友可以拿自家的花配茶，來一份自製香片！

人的芳香，掩飾靠不住，若加了「味」更要眞才實料，才得持久。

# 客觀秤錘

喝茶主觀強，抓住心底的好茶，

建立客觀品茶標，才不會被價格擋住茶葉的本質。

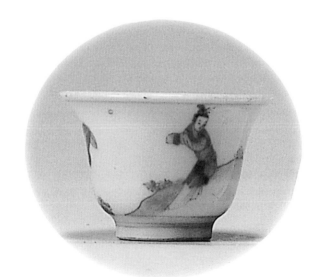

**青花人物瓷杯**
清雍正年製款(1722-1735AD)
高：42mm　口徑：62mm
底徑：38mm

茶葉售價愈貴，茶葉品質愈高檔？理論上，茶價與茶成正比，比賽茶排名前三名，上萬元一斤不稀奇！與人參價格相比並無不及！

## 茶價攀　人炒作

在台灣，喝茶愈喝愈貴，是流行趨勢，也是「品牌」的認同。三、五友好共飲時，憑價格論高下，先拿價格來鎮住人，茶質好壞就另放一旁了！

事實上，茶價攀升和人炒作不無關係。合理的茶價應是一台斤二千元至三千元，就可買到色、香、味俱全的茶葉，比賽茶愈比價愈高，高價茶就留給喜歡買賣的茶友「專用」吧！

初入階者，更不要以價取茶，拿價錢高低當標準，茶的好壞，自有客觀判定。茶葉面整齊，修索勻稱，泡開有杯面香、入口滑潤、口齒留香！再加上喉韻，就是高級的茶葉了。

## 打破「貴」的迷思

喝茶主觀強，不要被價格嚇住，抓住心底的好茶，建立客觀品茶標的，才不會被價格擋住茶葉的本質。

茶葉貴的真的卡好？茶友入門的第一關！打破「貴」的迷思。敞開心胸，好好品茶，心中有把客觀的秤錘：貴不貴，好不好，自然心知肚明了。待人處事亦然。

# 空想簡樸

想比做更容易，心頭才想過簡樸，

手下卻不用情，留下只是空想。

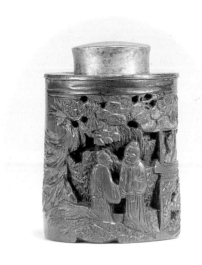

**南谷刻竹錫茶葉缶**
清乾隆(1735-1795AD)
高：120mm　口徑：43mm
底徑：85mm

茶杓、讓我想到簡樸生活的實踐。

茶杓，在中國品茗天地裡，所遺留的傳世品未見精品；反倒是日本茶道中備受尊崇的千利休，他遺留了另一件茶杓。

## 歲月撫摸幽光

千利休的茶杓，採竹片細琢而成，看不出太多的艷彩，只有久經歲月撫摸產生的幽光。

當年千利休隨手而做，用來撥取茶末的器皿。如今，隨著千利休茶人人格的昇華，茶杓的附加意象，是千利休平常心的人格。

台灣以喝球狀茶葉為主，茶杓也有它的長處，一方面可以撥取茶罐內的茶葉，另一方面可將另一端削成尖形，拿來通壺嘴，以流暢茶水的出入。

目前市場所見茶杓，有動物骨、羚羊、牛角、象

牙、竹製品，其間又以竹製最不傷茶的本性；以動物牙骨的茶杓可用，只是她們和茶的素的本質，有了強烈「對比」，這是我無法接受的。

## 不用情　留空想

我想動手做「茶杓」。

自製茶杓要先取竹片，要一刀一刀的削減，可是那第一刀，我還未下手，我就投機取用了現成的茶杓。

想，比做更容易。心頭才想過簡樸，手下卻不用情，留下只是空想。

# 夢幻「加味」

加味或是人生路程的不得已，認真的加味會另闢新境，

唬人的加味只會敗味。

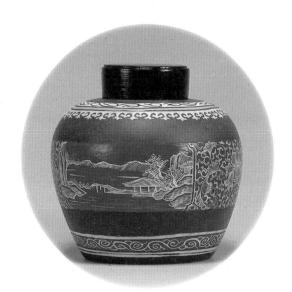

**紫砂琺瑯彩茶缶**
清嘉慶(1796-1820AD)
高：101mm　口徑：36mm
底徑：68mm

135

人性的污染；純淨已難得。

原始的狂野，質樸原味已不復見，充斥的粉飾和矯情！唉！「加味」的人生！果有夢幻瑰麗？

## 品茶加味多樣化

茶葉，自然純淨是最好；倘若茶質中等，適量以花香「加味」烘焙成茶，可使品茶多樣化；也充分發揮茶的經濟效益。

清代，台茶很風光，內銷回大陸，焙成茉莉花茶，受到很大迴響。今日，花茶的製造更多元化，摻加茉莉、桂花、玫瑰花……她們用百花加茶，結果以正統「加味茶」自居，也佔有茶市場一席之地。

正統加味茶，有的取花香焙茶葉，有的直接以真花烘乾，混合茶葉一起烘焙。

西洋花茶系列，更見「花樣」百出來入茶，講究花

種變化，加味的茶以紅茶為主體。中國的加味茶以半發酵茶為主體，再以加桂花、茉莉花材為伴。

正統的加味茶之外，也有故意用人工香料的「加味」茶。這些低質茶葉，卻冒充好茶，高價出售的不肖手法。正如台灣流行高山茶，常見用低海拔茶冒充的高山茶。業者利用高山茶精，烘焙出聞似高山茶的「假味茶」。

## 認真加味闢新境

這種「加味茶」乍聞下十分神似高山茶有股奶香，稍有不慎，很容易上當。

「加味」或是人生路程的不得已，認真的「加味」會另闢新境，唬人的「加味」只會敗味！

# 清靜和寂

茶葉的健康療效多，品茗會帶來物質精神的受益，

用品茗茶想，則是清淨和寂永遠的安慰劑。

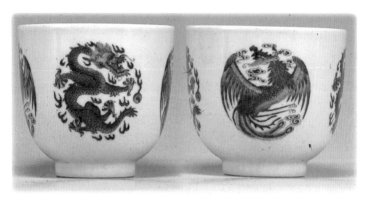

**龍鳳團紋杯**
大清道光年製款清道光(1820-1850AD)
高：73mm 口徑：81mm 底徑：40mm

臨床實驗中，茶的成份有利人體，可以帶來健康的療效：

## 咖啡鹼提神

興奮提神。茶葉中的咖啡鹼、黃烷醇類化合物，具有提神作用。茶酚胺對心臟血管系統有強大作用。

利尿。茶褐色素、咖啡鹼、芳香油綜合作用，會產生對人體尿液的明顯增加效應。並進而造成排出乳酸，對消除肌肉疲勞有效。

防齲。茶葉含有氟素，會降低牙齒患齲機率。茶葉中的多酚類，也可幫助消滅牙齒中殘留的蛀牙病菌。

助消化。茶中黃烷醇類有益消化道蠕動，幫助消化系統得到較多分解脂肪能力。

## 物質精神的受益

茶葉對明目、抗衰、減輕煙害、醒腦等具有療效。營養學者由綠茶茶葉中，發現茶可抗癌，具有防突變作用；茶葉中的兒茶素、多酚類化合物具有抗癌的活性效果。

茶葉的健康療效多，品茗會帶來物質精神的受益，用品茗茶想，則是「清淨和寂」永遠的安慰劑。

# 細察少失意

人間事人間愛，留心細察少失意；

粗枝大葉者就像空腹喝茶不得好，反而傷心敗身。

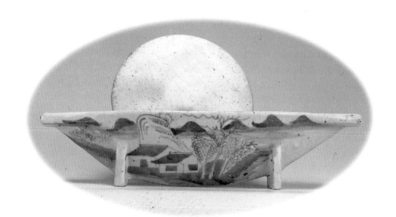

**青花瓷碾槽**
清咸豐(1850-1861AD)
高：76mm
長：322mm

　　腸胃敏感者，空腹喝茶，初覺飢餓感，接踵而至的是：刮胃，腹微痛。因此，「空腹勿喝茶」之說不脛而走！

## 茶性多端　喝茶看體質

　　如此說法，對錯參半。凡是輕發酵茶，在萎凋和揉捻過程的不扎實，就十分容易釋出茶單寧，如此對胃壁的侵蝕十分「利害」，尤其對有輕微胃腸潰瘍者「傷害」更大。

　　然而，陳年茶、全發酵茶，茶葉本身已經歲月的氧化，茶葉內的單寧酸衰減，對腸胃的殺傷力幾近零；老普洱茶，反而有溫腸潤胃奇效。

　　茶性變化多端，喝茶也要看體質，凡體寒者不宜長年飲茶葉，體熱性的人多飲茶葉好處多。好普洱雖性溫，多喝也會傷脾。

　　有的茶友喝的是「價位」，品的是「神話」。針對

茶的藥性，愛聽「傳言」。

## 細察人間事　少失意

茶的變化大，茶與身體之間的互動受人的主觀、客觀因素影響，更大。常年飲茶者應細察。

人間事，人間愛，留心細察，少失意；粗枝大葉者就像空腹喝茶不得好，反而傷心敗身。

143

# 用心品綠意

　　台灣龍井茶，我用心喝到她的鮮綠、秀麗，

她沒有西湖龍井的盛名，卻有台灣人的堅持。

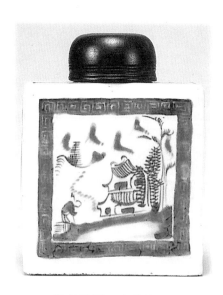

**青花風景四方茶缶**
清光緒(1874-1908AD)
高：137mm　口徑：33mm
底徑：102mm

　　我對綠茶本不懷「好意」，輕焙火、有輕香卻不穩重，少了喉韻帶來的回味，我總覺得綠茶太輕佻了。

## 台灣龍井的最後堡壘

　　一回，我拜訪三峽，看到茶山的陽光所映射出的綠意，帶給我舒暢的清心，接著我品了舒展一身嫩綠的三峽龍井茶，茶湯的鮮綠可人，搖動了我的偏見，我修正了自己的「偏見」。

　　三峽龍井。係採用「柑仔種」茶苗製成。龍井茶烘焙過程中，三峽龍井採用了「熱氣」烘製法，比起大陸西湖龍井一葉又一葉的壓製法來得方便。

　　三峽龍井茶。曾在日據時代很風光，一度外銷東洋，相當受到日本人歡迎；而今所存的製茶者，雖不復往昔光采，卻仍執著：當台灣龍井茶的最後堡壘。

　　將台灣龍井茶置於瓷灌，借助茶氧化的效果，綠茶變陳味，就免去了龍井茶葉的苦澀。雖然無法喝到鮮

綠,卻有陳茶的另一番醇味,更可以幫助退火降壓。

## 修正偏見壞因子

　　台灣龍井茶,我用心喝到她的鮮綠、秀麗,她沒有西湖龍井的盛名,卻有台灣人的堅持!我用心品出她的綠意,修正我個性的壞因子──偏見。

# 機 變 得 香

機變的泡茶法，可得品茶香，

周遭的紛擾和吵嘈，竟雲煙而不知。

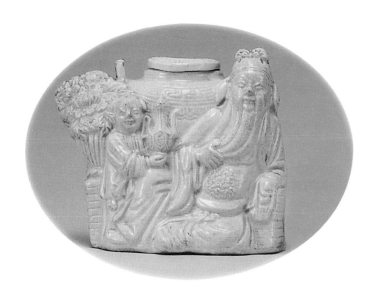

**德化窯壓模瓷壺**
清光緒(1874-1908AD)
高：109mm　口徑：43mm
底徑：109mm

147

　　松風下，瀑布前的童子正在燒柴，準備泡茶。一身輕紗飄逸的文人雅士優閒等著茶湯的來到。中國文人畫高士品茗是心中對崇尚自然的體現。

## 茶香百年悠揚

　　我看畫，端想著這幅場景。我用如是情懷，在紛擾辦公室裡泡茶，我想像那百年悠揚的茶香。

　　我買來雙層母子瓷杯。我的使用程序是：先溫杯、入茶、注水，拿起子杯，就可得茶湯。一切動作在飲水機前進行，我注視飲水機注水的高低和熱水的關係，以及她們對茶所可能帶來的影響。

　　此刻，我乍聞那水氣蒸散的茶香已淹沒了周遭的吵嘈。

　　國人常喝半發酵茶，常見上班族杯內置茶，一再注水、任茶久浸其間，看似使用方便；實際上喝不到茶味，卻又傷胃。

久浸茶，茶會釋出單寧，茶的苦、澀盡出，用這種方式喝茶不是享受，反成為「禍害」。

## 機變泡茶得茶香

辦公室機動用子母杯泡茶外，若有蓋杯也可派上用場。方式是：先從蓋杯泡出茶湯，再入杯，如此雖麻煩，卻完全掌握品茗風。

機變的泡茶法，可得品茶香。

周遭的紛擾和吵嘈，竟雲煙而不知。茶香可得，就在辦公室的飲水機前……。

# 甘露風雲

心中有夢尋奇茶，品茗多一得，

品味人生甘露，大紅袍足慰了。

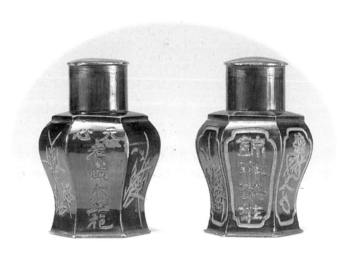

**大紅袍「錦祥茶莊」錫缶**
清宣統(1908-1912AD)
高：85mm 口徑：26mm
底徑：49mm

心中有夢尋奇茶，品茗多一得。

孤品大紅袍獨具孤傲精絕特性。

## 茶中之王大紅袍

武夷山的九龍窠壁上的三株大紅袍爲茶中之王，至今仍是當政者的「御茶」園，非有特殊管道難得。

如今，你可在茶市場看到一兩紙包裝的「大紅袍」。原來，經由移植品種改良，茶中狀元的大紅袍，已經生了許多「小紅袍」。

這種紙盒包裝的小紅袍茶，對外仍叫「大紅袍」。包裝盒上還印有圖文並茂大紅袍的神奇傳說：清朝，有一縣官得茶治病，他爲了感恩賜紅袍給茶樹的故事。由於受到茶友喜愛，市場仿冒者不少。

大紅袍茶的栽種，福建崇安茶廠是正品。可是量少，利用武夷茶代替大紅袍者眾。

非真品大紅袍，滋味大有不同。

大紅袍岩韻叫我驚奇無比：初入口香，然後生津，一陣接一陣，強中帶柔，湯順若無，接踵生津，在我的舌根挑起陣陣風雲。她那強中帶柔，就如絲綢般的湯汁，使我滿嘴佈滿岩韻。

## 口腔內遊龍戲水

我喝得到大紅袍嫩葉紫紅的光輝，驚奇茶也可在小小口腔內遊龍戲水。

品味人生甘露——大紅袍足慰了！

# 天清瑩道

從品茗結緣，不費心機的茶道，

就在你我身旁，多份品茗清心自在多好。

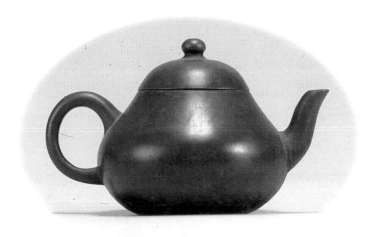

**逸公款磚胎壺**
清光緒(1874-1908AD)
高：65mm 口徑：42mm

茶道，已成日本的國粹；然，茶道之名卻是源自中國。

## 浪漫歌頌　現實反諷

中唐時期，一位住在江南的高僧皎然，在他寫的一首「飲茶歌」中，就明確提出「茶道」之說，這也是歷史上最早將茶道定位的人。詩的內容：

越人遺我剡溪茗，采得金芽爨金鼎。
素瓷雪色縹沫香，何似諸山瓊蕊漿。
一飲滌昏寐，情思朗爽滿天地。
再飲清我神，忽如飛雨灑輕塵。
三飲便得道，何須苦心破煩惱。
此物清高世莫知，世人飲酒多自欺。
愁看畢卓甕間夜，笑看陶潛籬下時。
崔侯啜之意不已，狂歌一曲驚人耳。
熟知茶道全爾眞，唯有丹丘得如此。

這首詩，充分表現了品茶帶來的精神享受。有浪漫

154

的歌頌，有現實的反諷。

皎然是一位僧人，他深得品茶神韻，是中國禪宗茶道的創立人，更體現出茶道和佛教的密切。

## 茶爽天清瑩道心

寺院中的茶味。有自然、有樸素，糅合了僧侶修心養性的內蘊。

茶爽添詩句，天清瑩道心。

只留鶴一只，此外是空林。

詩境指出了：茶可以清心，茶禪原本一味。

現代社會，修禪習佛蔚為風潮，現代人為了找尋心靈淨土，有太多的禮數和儀式出現，更有人沈迷於標榜習佛的模式，我以為從品茗結緣，不費心機的「茶道」，就在你我身旁，多份品茗清心自在多好！

# 返照思索

茶，在禪境是媒介，

也是橋樑，更是冷靜思索的活泉。

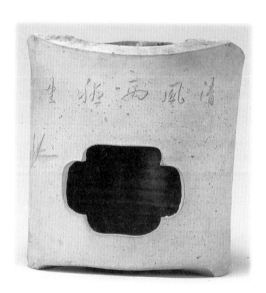

**白泥火爐-味道人款**
清宣統(1908-1912AD)
高：117mm　口徑：112mm
底徑：102mm

茶是冷靜。

禪是思索。

有一位修禪者問南宗禪的馬祖：無的境界是什麼？

禪師說：等你一口吸盡西江水的時候，我再告訴你。修禪者即頓悟了！

## 超越相對的狹隘

從現實面來看，人不可能一口吸盡「西江水」，因為人用現實生活中的陰陽、善惡相對來看世界，常會為一點小事就被困擾，引起不愉快；但若看穿了，超越相對的狹隘，用大開闊的心去想：喝一口水就好似吸盡有和無的西江水，那麼絕對的「無」境不就在眼前了嗎？

就好像趙州和尚禪案中「吃茶去」，到底去吃茶了沒？已不重要，重要的是自己能超出具象、超越既存的生命態度。

## 冷靜思索的活泉

茶，在禪境是媒介，也是橋樑，更是冷靜思索的活泉。我在品茗時，面對名目繁多的好茶佳器，看到她們的繽紛，我想著「西江水」和「吃茶去」的返照。

# 適中得宜

適中,是指點茶過程用水量和用茶量的掌握,
表現今社會中,做人做事的指標。

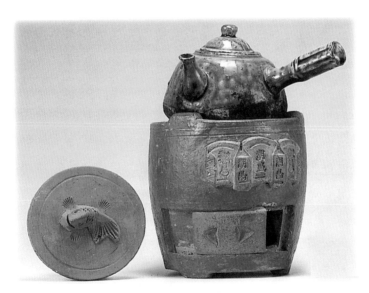

**潮盛紅泥小火爐**
清宣統(1908-1912AD)
高:123mm
口徑:115mm

159

蔡襄寫了一本《茶錄》。活生生記錄了宋代飲茶的實況。

《茶錄》分析當時由福建出品的團茶，分析了當時盛行的點茶法。

## 點茶法有玄機

簡單說，在宋代想品茗很費工夫。要先用茶碾將團茶碾碎，用篩子篩選成小顆粒的茶末。

將茶末放在茶盞裡，當時茶盞的款式設計很多，有帶托的、有不帶托的。當時出品茶盞的名窯不少，除了皇帝專用的官窯以外，景德鎮的青白瓷茶盞，福建建陽窯出品兔毫茶盞……都曾是一時之選。

茶盞放好了茶末以後，點茶者就要將水注內的水燒開，然後再澆淋到茶盞裡。

看起來，點茶法乾淨俐落，事實上內有玄機。

蔡襄寫著：茶少湯多，則云腳散；湯少茶多，則粥面聚。鈔茶一錢匙，先注湯調令極均，又添注入，還回擊拂，湯上盞可四分則止，視其面色鮮白，著盞無水痕為絕佳，建安斗試，以水痕先者為負，耐久蓄為勝。

蔡襄所指，點茶用的水要適中。過少、過多，都會使茶末和湯滾動產生不同變化，直接影響茶湯的滋味。

## 適中，做人做事指標

適中，是指點茶過程用水量和用茶量的掌握。控制得宜，茶湯中的水和茶末才能勻稱，失控全面所做費時費力效能全失。

適中，表現今社會中，做人做事的指標。會做事不會做人，白費工，得不到應有的回報；會做人不做事，忙打轉，到頭兩頭空。

# 繁複、好滋味

今人喝茶袋講速成，品質放一旁，

對繁複認為是負擔，人生怎能得好滋味呢？

**榮文興堂磚泥火爐**
清宣統(1908-1912AD)
高：150mm 口徑：125mm 底徑：81mm

162

南宋出現了一位審安老人,他寫了一本《茶具圖贊》,詳細以圖文記錄了當時品茗所用的十二種器具。

## 對茶的戀情

有趣的是,他將十二種器具擬人化,還給她們封官加祿,十二器具分別是:(1)韋鴻臚(2)待制(3)金法曹(4)石轉運(5)胡員外(6)羅樞密(7)宗從事(8)漆雕秘閣(9)陶寶文(10)湯提點(11)竺副帥(12)司職方。

為了喝口茶,動用了十二種茶具,宋代人對茶的戀情之深可見一斑。

如今,傳世可見的第九種「陶寶文」是有兔毫紋的建陽茶盞,以及第十種的「湯提點」是出自名窯的水注。

福建建陽窯出名的茶盞有傳世品,有出土品。最出名的存放在日本大阪博物館名叫「油滴天目」,已被列為日本國寶,在中國或台灣兔毫天目量多,質好則少

見。

建陽茶盞曾用來進貢給朝廷，因此在盞底有「供御」、「進盞」的字樣。宋人對茶鍾情，對器具疼愛有加。

## 佈滿生氣況味

我用建陽窯兔毫盞，放下幾片獅峰龍井，嫩芽在黑亮盞底，佈滿生氣、況味。我想宋朝人愛茶近癡，並不足奇。

今人喝茶袋，講速成，品質放一旁，對繁複認為是負擔，人生怎能得好滋味呢？

# 浪漫湯

追夢的人真不實際?浪漫只是建築在虛幻彩虹,

湯提點真實燒出活水的情懷,讓我多了一份滋味。

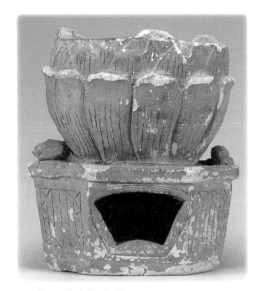

**蓮花型磚胎火爐**
清宣統(1908-1912AD)
高:154mm 口徑:44mm
底徑:45mm

宋朝審安老人在他的《茶具圖贊》中，提到一種茶具：「湯提點」，他對這款茶具有生動的描述——

## 執中之能　輔成湯之德

「養浩然之氣，發沸騰之聲，以執中之能，輔成湯之德，斟酌賓主間；功邁仲叔圉，然未免外爍之夏，復有內熱之患，奈何？」

審安老人觀察仔細，他自己也是品茗泡茶行家，他認為湯提點中的水經加熱成沸水以後，會發出沸騰之聲，點茶的成功與否完全要靠湯提點。

湯提點，就是宋代用來煮水的容器，又稱茶瓶。在當時茶瓶質地有金、銀、銅、鐵、瓷等不同，每種材質的煮水器，煮出來的水就會分出高下。

今日，好茶族幾未曾想過：用不銹鋼壺燒水，用生鐵壺燒水，用瓷壺燒水，用玻璃壺燒水……會有怎樣的不同。

　　拿古喻今，我看到宋代人浪漫的茶湯文化，為了崇高求得夢境般的茶湯，注意到每個細節，即使用了煮水的茶瓶都有一股關心和熱情。

## 茶湯的夢與浪漫

　　今日，茶對一般人而言，或只是止渴；對茶友而言，則是一項「甘醇飲料」而已！我們對茶湯的夢與浪漫已枯竭了。

　　追夢的人真不實際？浪漫只是建築在虛幻彩虹？湯提點真實燒出活水的情懷，讓我多了一份滋味。

# 無伴奏律動

水注的平淡色釉，給我安心穩定，

揚起了生命的陽光和律動，是我孤寂低盪時最大的安慰。

**漆器木圓形缶**
清宣統(1908-1912AD)
高：195mm　口徑：90mm
底徑：11mm

宋代品茗大環境很蓬勃，造就了各大名窯製造水注，以江西景德鎮為大本營的青白瓷水注，以陝西北方耀州窯出品的水注，以及沿襲唐代生產的越窯、長沙窯水注……都佔有一席之地。

## 散發誘人芬芳

水注，是品茗活動中用來裝水或燒水的器具。從宋代的繪畫、宋代墓前的壁畫、宋代出土的實際器物中，我看到了器型優柔的線條，我撫摸著歷經千年保留下來的實物，她每一吋肌膚發散著誘人的芬芳。

我藏了一把北宋雞首水注（九二一地震時毀損），她原本一身的潔白色釉，已遭黃土咬住了，我不以為忤，反認為她另有風情。平日就放在客廳當擺設，三、五日我就提著她裝水，用來添加水份給室內種植萬年青一份滋潤。

## 孤寂低溫的安慰

　　水注的平淡色釉，給我安心穩定，水注的嘴和提把對位，就像我聽巴哈無伴奏的音符，揚起了生命的陽光和律動，是我孤寂低盪時最大的安慰。是我看到浪漫和實事求是相得益彰的體現。

# 幽意平和

　　留著地攤買到的青花杯，看著明朝的一幅寫意畫，聞著杯中串起

的香味，這時我更體會了古人說：「一碗一篇詩」的內涵。

**竹黃六角型茶罐**
清宣統(1908-1912AD)
高：154mm　口徑：35mm
底徑：112mm

用五百元買一幅明朝的畫？

這不是神話！也不是買到假的明朝畫。

## 孤悶不成飲

我在北京潘家園地攤，用五百元的價格買進一件明代青花瓷杯。杯外用青料畫著寫意的花草，畫師是誰無從考證；但這只明朝青花瓷杯，卻陪著我出入南北各地，到處「鬥茶」。

這杯胎極薄，已近脫胎（杯胎陰乾時用竹刀修薄），蘇渤泥青的青料，沾著濃濃藍色的幽意，在我眼前化成一片涼意。我想若詩人心情鬱卒，看到青花的大寫意、大奔放，應該不會寫下：「孤悶不成飲，揮杯起獨行」的詩句。

留著五百元買到的青花杯，看著明朝的一幅寫意畫，聞著杯中串起的香味，這時我更體會了古人說：「一碗一篇詩」的內涵。我用青花杯的美「鬥」出更精純的茶髓。

## 茗茶平和心

　　我「撿」到的便宜不是價格的評估，我撿拾了用杯茗茶時帶來的平和心。

# 釋放冷漠

要是有心，找一小紅泥火爐，

發揮她的雅趣，我想生活再忙碌也會有生趣。

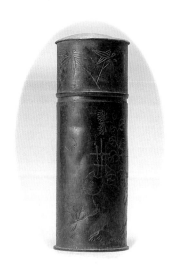

**貓蝶圖錫罐**
潮陽顏德義造
清末－民初
高：204mm　口徑：69mm
底徑：76mm

梁實秋在四○年代，寫了一篇「喝茶」。

「……喝工夫茶，要有工夫，細呷細品，要有設備，要人服侍，如今亂糟的社會裡誰有那麼多的工夫？紅泥小火爐哪裡找？伺候茶湯的人更無論矣。

## 不願感慨悲情

「喝茶，喝好茶，往事如煙。提喝茶的藝術，現在好像談不到了，不提也罷。」

其實，現今工商環境，朝九晚五，「忙」成了生活代名詞，能用宜興壺泡壺茶已經夠「雅」了！奢談用紅泥小火爐燒水泡茶了。

梁實秋的感慨往事如煙，最後不談也罷，但我不同意光感慨的悲情。

我在都市水泥叢林內，升起紅泥小火爐來燒水來品茗。

這紅泥小火爐，上半身有若書卷擢疊的對聯，用堆泥塑造出來，也刻上了「明月松間照……」，妙的在紅泥小火爐下半身，有一扇火窗，用來搧火，用來控制火苗的大小。同時爐設有蓋，可由上蓋，阻絕空氣。妙的是蓋鈕用泥塑著一條活跳鯉魚，她一點都不怕火，忠誠為著爐主服務。

## 為紅泥小大爐感動

火爐上的燒水壺，一身土黃釉色，我持把倒水，只見火爐的身體遇熱後變成紅滋滋的好臉色就出現了。她這款溫暖的神情化解了都市叢林的冷漠心。

要是有心，找一小紅泥火爐，不拘形式的美，發揮她的雅趣。我想：現代生活再忙碌也會因擁有她而生趣有味。

我想：都市叢林內的人那一顆冷漠心，怎不會為紅泥小火爐而感動呢？

# 熱騰騰奉茶

在現今功利逐金主義下，店家熱騰滿茶香的奉茶，

還有他們奉行的永續經營傳承精神，成為我內心的讚嘆！

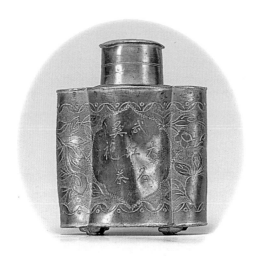

**大紅茶缶**
崇安瑞芳茶莊
清末－民初（建郡王金萬錫莊選製）
高：96mm　口徑：30mm
底徑：78mm

漫步在人車匆忙的西門鬧區，看到了幾家老字號的茶莊。像「全祥」、「峰圃」茶莊等都是近百年老店鋪，他們各自擁有各自特色：穩紮穩打，永續經營。

## 茶香沁人心脾

儘管時代巨輪愈走愈快，茶業買賣卻依然飄著濃郁人情味，只要進入店家，主人都會親切招待「人客！來喝茶！」

接著一杯沁人心脾的茶香，在店家的誠意下奉上，接著是一句暖暖的問候：「今年春茶，香氣很好喔！」

店家總是自吹自擂，說自己賣的瓜甜，賣茶的人也不例外，自我最好的推銷就是「奉茶」，泡了茶，見眞章，只要是內行茶客，喝了茶，買不買，立見分曉。

平日，我外出休閒，最愛找老茶店家的「茶」。如此，我不用買水，喝冰冷的可樂，還可以和信譽可靠的茶店老闆「扯茶」。

　　只要是不走流行的茶店家，他們賣著自己精選茶，靠著自己的烘焙技術的，製出一定水準的茶葉，自然而然就會養出一群「茶客」；反之，近年來以炒作為主的茶商，先炒作高山茶，再哄抬普洱茶價的人，如今已嚐苦頭：自己堆積了貨，有行無市，最後只好轉行易主。

## 找茶，內心的讚嘆

　　老茶店都是祖傳下來，每年賣茶，賺的是固定利潤，不趕時髦，也不會被流行反淘汰，在現今功利逐金主義下，店家熱騰滿茶香的奉茶，還有他們奉行的永續經營傳承精神，在我「找茶」當休閒活動時，成為我內心的讚嘆！

# 久浸見眞章

禁忌是約定俗成，卻也非一成不變。

老包種茶的久浸見真章，正應和著事久見人心的寫實人生。

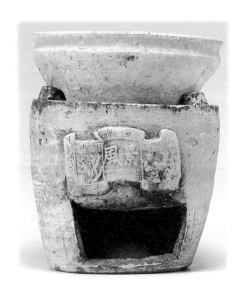

**風景白泥爐**
民國初
高：138mm　口徑：113mm
底徑：82mm

茶不宜久浸！每一泡茶應泡熱水幾秒，就應倒出；否則會釋出大量的咖啡因！造成對品飲者的傷害。

不喝隔夜茶，久泡浸在水中的茶葉，在活性53.的作用下，很容易產生質變，對人體不健康……。

## 打破茶的禁忌

以上均是一般喝茶的「禁忌」。然，我在巧遇一位八十高齡的老茶商時，他徹底打破了茶的「禁忌」。

他戴著高度老花眼鏡，對我的來訪不懷「好意」。回答我：少年仔，買什麼老茶！

我很客氣地說：買老茶是為了「退火」，消氣！

老茶商不看我一眼，回身在他的木箱裡，挑出一泡茶，不經意地抓了一把無蓋的朱泥壺內；然後他用飲水機的水來泡茶。

「阿伯仔！這是什麼茶，為什麼浸這麼久還不倒出

來，不是說久浸茶會出「鹼」（指咖啡因）。」我按捺不住，要他倒茶！

那知，他不疾不徐，揭起了他與茶的人生故事：他說從小就進入茶行當學徒，成了「好鼻獅」，只要一杯入口，就可分出那一產地、那一季節的茶、至於茶種和品質，他順勢說：這泡茶浸到明天也還會好喝！

我想這位「倚老賣老」的老茶商太言過其實了。就憑他曾經是日據時代茶師的身分，就可自豪他的老茶有「不壞」之身。

## 久浸見眞章

說了半小時，他才甘心倒茶讓我喝。我聞茶湯入口，兩眼發亮，額頭出汗，甘苦滿口，久久不去，品茶的飄飄然頓然而生。

我見識了老文山茶的「勁」：儘管已放了五十年，這泡茶茶葉的青春仍然釋溶於湯汁裡，讓我舌根有了

「清涼心」！

　　「禁忌」是約定俗成，卻也非一成不變。老包種茶的久浸見眞章，正應和著事久見人心的寫實人生。

# 同好疼惜

　　我反省著自己的貪癡和疑心，原本將我視成茶友的寶鐘，
以成本價交付「上品香茶」罐予我，竟是放進了一份同好的疼惜！

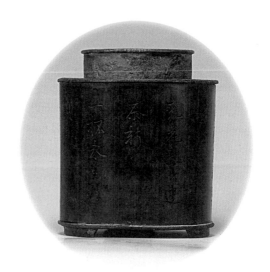

**竹雕錫缶**
醉竹款
清宣統(1908-1916AD)
高：138mm　口徑：113mm
底徑：82mm

　　寶鐘是骨董界的女奇人，世代以賣骨董爲業。她承繼了父親職志，在八德路開骨董店，專以文房、茶器爲主題！

## 青花小罐　上品香茶

　　我在她的陳列櫃上發現了兩只小青花罐，高約八公分，口徑五公分。只見那藍色青花的發色（明代用的青料，設色如同畫水墨渲染效果）發出深情的神態！

　　令我雙眼打住的是：每一只青花罐上都畫了一匹馬，馬鞍上則插了一面旗子，上面以恣意地書法寫了「上品」，另一面寫了「香茶」！

　　「上品香茶」直接說著這青花小罐的身世背景：這原是流行於明朝文人品茗集團中的最愛，係以一級茶放在「瓷罐」賣出的茶葉。

　　沒有店鋪字號，只有「上品香茶」的號召力量，便成爲當時品茗茶族形影不離的貼身伴侶。

我豈能放過這對「上品香茶」！但又怕寶鐘以為我專集茶器，開個高價，讓我下不了手，或者甚言：非賣品！

於是，我展開跟蹤上品香茶的Ａ計畫：每周上店找她喝茶，看著「上品香茶」有無被人帶走！

二個月後，我再上門，「香茶」罐身影依舊發散著明青花的魅影，我彷彿聞到明朝香茶撲鼻而來的香氣！

## 放進同好的疼惜

這就對了，這正是我下手的好時機了！我問寶鐘，一對罐賣價？她回答，先說有一只「沖」了一點，開了價也平易近人！

帶回「上品香茶」茶罐，我反省著自己的貪癡和疑心，原本將我視成茶友的寶鐘，以成本價交付「上品香茶」罐予我，竟是放進了一份同好的疼惜！

# 茶店仔眞情味

我愛上茶店仔，跟一些老先生扯，

只求透由茶的媒介，得到茶由文人世界走進市井小民後的眞情。

**大連志祥茶莊**
民國初
高：159mm 口徑：90mm

茶店仔。三個字的字尾「仔」，在台語發音中帶有一點輕視，泛指著一座處於底層社會，暗藏色情藏垢的聚集所在地。

## 市井小民的眞情

茶店仔。充其量，只是以「茶」爲名的異色場所。也就是一度流行台灣老舊社區的「老人茶店」。

這和四川的「茶館」有著某種形式的雷同：同是來自底蘊市井小民的聚集，他們在此暢談悲歡，在此閒扯東西，是一種感情的抒發，是一種內心的釋放，也可能是群衆凝聚某種信仰或歸結的共識的場所。

我愛上茶店仔，跟一些老先生扯，不談茶的好壞，更不談壺的精緻，只求透由茶的媒介，得到茶由文人世界走進市井小民後的眞情。

「少年仔！你怎麼搞的！就將花生殼放在桌上」茶店仔老大來加熱水，忽然大聲責怪起我來！

心中一陣納悶，我原本好意，看了原本一地撒落的花生殼，不好意思隨地丟擲花生殼；但我聽了這句話猛然驚醒：喔！在茶店仔應入境隨俗！

## 茶店仔的眞正味

茶店仔老大在我未開口回應之際，高舉了熱水茶壺加滿了我的空杯，猛然地用掌掃落了一桌的花生。

我聞不到茶香，只見花生殼濺滑落地的景象。我想著在茶店仔喝茶的眞正味，我還沒摸透呢！

# 發現烏面賊

茶友問我，一壼子茶葉，可以喝多久？

我認為買茶當研究樣本，喝多久不重要，這也是學習的過程。

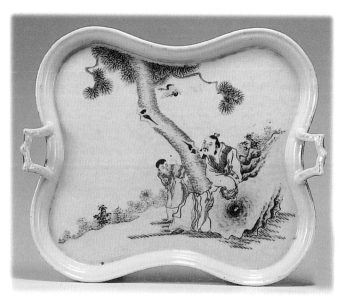

**松鶴文士圖瓷茶托盤**
民國初
高：18mm 口徑：250mm

周六，台北光華商場有來自四面八方的「尋寶者」湧入。我是尋寶的愛好者，常常在此發現「寶」。

這裡以出土文物爲大宗，陶瓷、銅器、石雕、佛像、玉、竹雕……琳琅滿目，其中最有趣的是出現了普洱茶專賣攤！

## 名牌孰眞孰假

「這是六十年普洱！」

「鴻泰昌！敬昌、江城……」來自老舊普洱茶的「名牌」也在此間大量現身。

至於孰眞？孰假？恐怕買茶客精不過尋寶者。一位港婆在此立足專賣普洱茶，短短半年，賣出名氣，只因她手上出現了很多「名牌」老普洱，衝著低價高名氣的吸引力，只要她出口，接手大有人在！

一位茶友，拿了一片「鴻泰昌」給我鑑定，乍看茶

的飛標，茶面均呈陳味！他稱：出處就是商場內的「港婆」──他十分得意說：外面行情一萬，他只花了五分之一價購得。

經過泡開比對，說明新茶加舊茶，明顯是偽作。我開口對茶友直說真話，只見他怒氣滿臉！我拉住他好言相勸，直說：茶是「烏面賊」！喝到老學到老！

很多茶友問我，你一屋子茶葉，可以喝多久＜我認為買茶當研究樣本，喝多久不重要。這也是學習的過程。

## 不懂學　只懂賣

喝茶，買茶，要是輕率而為，上了當只好自認不識「烏面賊」；要是認真不誤闖，品茗樂，樂無窮。現實工作環境裡，不懂學，只懂「賣」，只有碰壁，絕無工作之樂！更永遠無法透析「烏面賊」的真相。

# 誠意無悔

一位山居老茶農愛茶如己出，這種不計成本的誠心，

對剛踏入社會新鮮人，提供了一種借鏡省思。

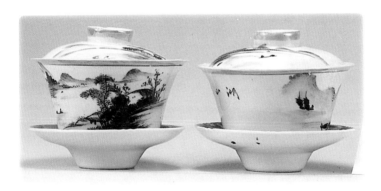

**江西瓷業出品蓋杯**
民國初
高：92mm 口徑：107mm

193

　　阿彭開了一家茶藝館，力邀我上坪林買茶，上山時兵分兩路，我搭的車在第一部先到，原本尾隨在後的車卻慢了半小時才到，車到前輪葉子版已不見了！

## 上山找茶成找碴

　　出師不利，上山找茶成找「碴」的情緒佈滿了同路人；幸靠老茶農鐘先生一手烘製的清香包種茶的香氣來趕走人的「霉氣」。

　　這位早在一九六三年，就榮獲文山地區製冠軍的老茶農，拿出比賽用的白瓷杯，擺下十款不同茶，讓我們試喝。

　　他拿著一根湯匙，取了少許茶湯入口，再將留有香味的湯匙貼近鼻子，只見他猛吸兩下，立刻細分這泡茶的優、缺點。

　　「這泡茶採收時起南風！」

「這泡茶萎凋的不成功！」

他用十款茶的香氣、滋味分析了每一款茶的優劣、勝敗，完全是憑長年浸淫茶海裡的經驗累積。

同路找茶的友人，有人愈聽愈來勁，有人原本以為上山喝茶，看看風景，賞賞山林之美，現在反來「上課」而頓感失趣味！

## 客觀論析茶質

最後剩下我和鐘先生對談，他慨嘆消費口味愈來愈走向「香」味，而忽略了「滋」味才是真茶味，也不滿製茶人失去敬茶的誠心，只為了賣好茶價的投機心理。

一位山居老茶農，愛茶如己出，一生為茶質而努力，也為有緣和他試茶的人而賣力分析，我想這種不計成本的誠心，和他客觀論析茶質的投入，都是對剛踏入社會新鮮人，或是面對工作已無衝勁的人，提供了一種借鏡省思。

# 茶器名錄一覽表

**P.16** 布紋黑陶碗
戰國(403-221BC)
高：66mm
口徑：84mm

**P.22** 青釉褐斑碗
晉(265-420AD)
高：44mm
口徑：122mm
底徑：46mm

**P.25** 青釉蓮瓣紋褐斑碗
南北朝(386-589AD)
高：43mm
口徑：84mm

**P.28** 青釉帶托瓷盞
南北朝(386-589AD)
高：63mm
口徑：83mm

**P.31** 青瓷羽觴杯
南北朝(386-589AD)
高：29mm
口徑：79mm

**P.34** 白釉雞首水注
北宋(960-1127AD)
高：210mm
口徑：91mm
底徑：77mm

**P.37** 白釉瓜棱式劃花瓷水注
北宋(960-1127AD)
高：238mm
口徑：82mm

**P.40** 白釉花式帶托瓷蓋
北宋(960-1127AD)
高：110mm
口徑：78mm

**P.43** 青白釉劃花瓷碗
北宋(960-1127AD)
高：97mm
口徑：181mm

**P.46** 白陶八面爐
北宋(960-1127AD)
高：214mm
口徑：139mm
底徑：142mm

**P.49** 湖田窯青白瓷茶盞
北宋(960-1127AD)
高：55mm
口徑：75mm　底徑：39mm

**P.52** 鎏金銀刻花茶罐
十八世紀(法國 Christofle 製)
高：114mm
口徑：38mm　底徑：47mm

**P.55** 白釉六瓣蓮花碗
北宋(960-1127AD)
高：40mm
口徑：97mm

**P.58** 耀州窯青釉瓷碗
北宋(960-1127AD)
高：43mm
口徑：102mm

**P.61 祥雲堂造生鐵壺**

明治(1868-1911AD)

高：130mm

口徑：95mm

底徑：110mm

**P.64 青灰釉蓮瓣瓷碗**

北宋(960-1127AD)

高：49mm

口徑：90mm

**P.67 吉州窯描金瓷盞**

北宋(960-1127AD)

高：45mm

口徑：99mm

**P.70 吉州窯描銀瓷盞**

北宋(960-1127AD)

高：50mm

口徑：112mm

**P.73 吉州窯梅花碗**

北宋(960-1127AD)

高：53mm

口徑：111mm　　底徑：40mm

P.76　銀川堂黃銅包銀茶罐
　　　明治(1868-1911AD)
　　　高：123mm
　　　口徑：53mm
　　　底徑：58mm

P.79　建陽窯窯變蓋
　　　北宋(960-1127AD)
　　　高：45mm
　　　口徑：95mm

P.82　磁州窯「茶」字款缶
　　　北宋(960-1127AD)
　　　高：116mm
　　　口徑：109mm　　底徑：78mm

P.85　淺絳山水畫瓷壺、杯具一組
　　　1956 年款
　　　高：140mm
　　　口徑：378mm　　底徑：255mm

P.88　龍泉窯菊花瓣蓋缶
　　　元(1271-1368AD)
　　　高：85mm
　　　口徑：65mm

**P.92** 龍泉窯青釉瓷杯

元(1260-1370AD)

高：34mm

口徑：72mm

**P.95** 龍泉窯翠青釉瓷蓋缶

明(1368-1644AD)

高：27mm

口徑：50mm

**P.98** 青花「上品香茶」瓷缶

明(1368-1644AD)

高：80mm

口徑：30mm　　底徑：37mm

**P.101** 青花文士圖瓷缶

明(1368-1644AD)

高：123mm

口徑：52mm　　底徑：59mm

**P.104** 青花龍紋小缶

元(1368-1644AD)

高：67mm

口徑：26mm

**P.107** 青花煮茗瓷壺

元(1368-1644AD)

高：86mm

口徑：54mm　底徑：60mm

**P.110** 青花龍形瓷杯

元(1368-1644AD)

高：43mm

口徑：50mm　底徑：21mm

**P.113** 青花草葉瓷杯

元(1368-1622AD)

高：48mm

口徑：84mm

**P.116** 青花人物瓷杯

元(1368-1644AD)

高：42mm

口徑：90mm

**P.119** 青花寫意瓷杯

元(1368-1644AD)

高：38mm

口徑：68mm

**P.122** 德化白釉瓷杯

元(1368-1644AD)

高：44mm

口徑：78mm

**P.126** 素三彩梅花六角瓷瓶

清康熙(1661-1722AD)

高：77mm

口徑：38mm　　底徑：38mm

**P.129** 青花人物瓷杯

清雍正年製款(1722-1735AD)

高：42mm

口徑：62mm　　底徑：38mm

**P.132** 南谷刻竹錫茶葉缶

清乾隆(1735-1795AD)

高：120mm

口徑：43mm　　底徑：85mm

**P.135** 紫砂琺瑯彩茶缶

清嘉慶(1796-1820AD)

高：101mm

口徑：36mm　　底徑：68mm

**P.138** 龍鳳團紋杯

大清道光年製款清道光(1820-1850AD)

高：73mm

口徑：81mm　底徑：40mm

**P.141** 青花瓷碾槽

清咸豐(1850-1861AD)

高：76mm

口徑：322mm

**P.144** 青花風景四方茶缶

清花緒(1874-1908AD)

高：137mm

口徑：33mm　底徑：102mm

**P.147** 德化窯壓模瓷壺

清光緒(1874-1908AD)

高：109mm

口徑：43mm　底徑：109mm

**P.150** 大紅袍「錦祥茶莊」錫缶

清宣統(1908-1912AD)

高：85mm

口徑：26mm　底徑：49mm

**P.153** 逸公款磚胎壺
清光緒(1874-1908AD)
高：65mm
口徑：42mm

**P.156** 白泥火爐-味道人款
清宣統(1908-1912AD)
高：117mm
口徑：112mm　底徑：102mm

**P.159** 潮盛紅泥小火爐
清宣統(1908-1912AD)
高：123mm
口徑：115mm

**P.162** 榮文興堂磚泥火爐
清宣統(1908-1912AD)
高：150mm
口徑：125mm　底徑：81mm

**P.165** 蓮花型磚胎火爐
清宣統(1908-1912AD)
高：154mm
口徑：44mm　底徑：45mm

**P.168** 漆器木圓形缶
清宣統(1908-1912AD)
高：195mm
口徑：90mm
底徑：11mm

**P.171** 竹黃六角型茶罐
清宣統(1908-1912AD)
高：154mm
口徑：35mm
底徑：112mm

**P.174** 貓蝶圖錫罐
潮陽顏德義造
高：204mm
口徑：69mm
底徑：76mm

**P.177** 大紅茶缶
崇安瑞芳茶莊
清末-民初（建郡王金萬錫莊選製）
高：96mm
口徑：30mm　底徑：78mm

**P.180　風景白泥爐**
民國初
高：138mm
口徑：113mm　底徑：82mm

**P.184　竹雕錫缶**
醉竹款　清宣統(1908-1916AD)
高：138mm
口徑：113mm　底徑：82mm

**P.187　大連志祥茶莊**
民國初
高：159mm
口徑：90mm

**P.190　松鶴文士圖瓷茶托盤**
民國初
高：18mm
口徑：250mm

**P.193　江西瓷業出品蓋杯**
民國初
高：92mm
口徑：107mm

國家圖書館出版品預行編目資料

一杯茶的生活哲學／池宗憲著.
第一版－－台北市：宇河文化出版；
紅螞蟻圖書發行，2004〔民93〕
面　　　公分，－－(茶風系列；09)
ISBN 957-659-432-4 (平裝)

1.茶道-文集
974.7　　　　　　　　　　93006484

茶風系列 09
# 一杯茶的生活哲學

作　　者／池宗憲
發 行 人／賴秀珍
榮譽總監／張錦基
總 編 輯／何南輝
文字編輯／詹立群
美術編輯／林美琪
出　　版／宇河文化出版有限公司
發　　行／紅螞蟻圖書有限公司
地　　址／台北市內湖區舊宗路二段 121 巷 28 號 4F
郵撥帳號／ 1604621-1　紅螞蟻圖書有限公司
電　　話／(02)2795-3656 ( 代表號 )
傳　　眞／(02)2795-4100
登 記 證／局版北市業字第 1446 號
法律顧問／通律法律事務所　楊永成律師
印 刷 廠／鴻運彩色印刷有限公司
電　　話／(02)2985-8985 · 2989-5345
出版日期／ 2004 年 5 月　第一版第一刷

**定價 260 元**